호기,
민족의 정기를 그리다

호기, 민족의 정기를 그리다

초판 인쇄 2018년 8월 20일
초판 발행 2018년 8월 25일

글 · 그림 해선 허용수
표지글자 율산 리홍재
책임편집 김수진
펴낸이 이찬규
펴낸곳 북코리아
등록번호 제03-01240호
주소 13209 경기도 성남시 중원구 사기막골로 45번길 14
 우림2차 A동 1007호
전화 02-704-7840
팩스 02-704-7848
이메일 sunhaksa@korea.com
홈페이지 www.북코리아.kr
ISBN 978-89-6324-615-4 03650

값 25,000원

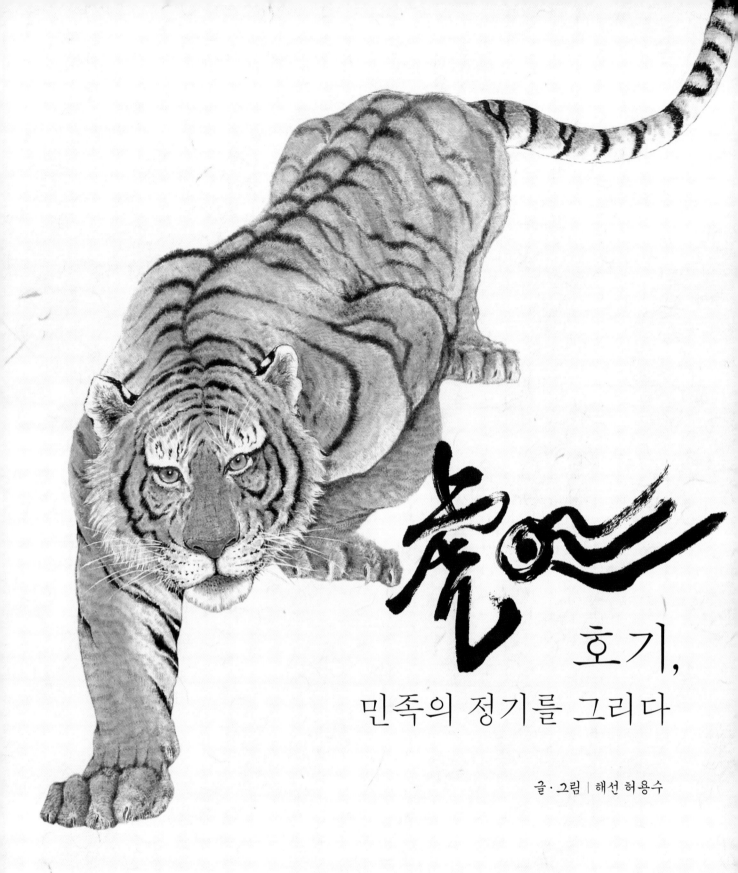

虎演

호기,
민족의 정기를 그리다

글·그림 | 해선 허용수

북코리아

호랑이 특별전 및
화집 출간을 축하하며

(사)K문화독립군 회장
손 경 찬

먼저 해선 스님의 민족의 정기를 담은 호랑이 특별전 및 화집 이야기《호기: 민족의
정기를 그리다》의 출판을 진심으로 축하드립니다.

《후한서》(後漢書)〈동이전〉의 "산천에는 각기 부계(部界)가 있어 서로 간섭할 수
없다. …… 범에게 제사를 지내고 그것을 신으로 섬긴다"는 기록으로 미루어 보아
원시부족국가 시대부터 호랑이를 신앙의 대상으로 삼는 풍속이 있었던 것으로 추
측됩니다.

이와 같이 영물로서, 인간의 신앙이 되기도 한 호랑이 이야기가 한국 문화를 아
끼고 사랑하며 세계 만방에 알리려 백방으로 힘쓰고 계신 해선 스님의 열의가 각고
끝에 만개하였습니다. 8월 27일부터 9월 5일까지 개최되는 '호기, 민족의 정기를 그
리다' 호랑이 그림 특별전과 함께 그 호랑이 신령들이 화집을 통해 우리와 만나게
된 것은 실로 기쁜 일입니다.

예로부터 우리 민족은 호랑이를 공포와 외경의 대상으로 보는 한편, 영물로 받
들고 신격화해서 신앙의 대상으로 삼아왔습니다. 산사에 가면 호랑이가 산신으로
표현되기도 하고, 또 산신을 모셔놓는 산신당에서는 호랑이가 산신의 사자로 묘사
돼 사나운 맹수라기보다는 친근한 산중군자로 우리에게 알려져 있기도 합니다.

우리나라는 국토의 70%가 산지를 이루고 있어 일찍이 호랑이가 많이 서식했

습니다. 또 육당 최남선 선생은 우리나라를 '호담국(虎談國)'이라 하여 전 세계에서 호랑이 이야기가 제일 많은 나라라고 기록한 바 있습니다. 이는 호랑이가 깊은 산속에 사는 산중군자가 아니라 우리 한민족의 가슴속에 하나의 정서로 자리 잡은 영험한 동물을 일컫는 표현일 것입니다.

그 실제의 호랑이들이 멸종해 사라졌지만 해선 스님의 심령이 담긴 붓에 의해 다시 태어나 우리 곁에 돌아왔습니다. 때로는 인자한 모습의 은인자중(隱忍自重) 형상이나, 때로는 네 발톱을 세운 채 웅혼의 기질이 드러나는 맹호기상도(猛虎氣像圖)는 비록 예술작품이라고는 하나, 그 정신은 우리 인생길에서 용기와 희망을 주는 든든한 버팀목이라 하겠습니다.

해선 스님께서 한국 전통문화를 세계적으로 알리기 위해 노력해오심은 이미 정평이 나 있습니다. 보림사를 문화 천국으로 만들기 위해 전통문화를 비롯해 퓨전 국악공연과 한지공예, 천연음색의 살아있는 현장, 한국문화 체험장을 마련해 국내외에 알리고 있음은 큰 자랑입니다.

문화 체험을 널리 알리는 일에 몰두해오신 해선 스님의 이번 호기 화집 발간이 만인을 더 높고 넓은 문화적 경지로 나아가게 하여 큰 세상, 더 밝은 사회의 기틀을 실현하길 바랍니다. 상구보리하화중생(上求菩提下化衆生)을 이루시는 일들이 하나하나 좋은 결실 맺기를 기원합니다.

2018년 8월 10일
(사)K문화독립군 회장 손경찬

한국 호랑이,
불심과 지성으로 다시 태어나다

畵虎畵皮難畵骨이요 知人知面不知心이라 했다. 호랑이를 그리고 가죽을 그리지만 뼈를 그리기 어렵고, 서로 알고 지내는 사람이 많아도 그 마음을 알기는 어렵기 때문이리라.

우리는 우리를 몰라도 너무 모른다. 교육도 하지 않았고 우리가 아끼지도 않았다. 한민족의 상징인 한국 호랑이를 본 적도 없지만 잘 알지 못해 한국의 정통성도 무너지고 한민족의 정체성도 잃어버렸다.

화집 이야기《호기: 민족의 정기를 그리다》는 불심(佛心)이 스며 있고, 한민족의 상징 한국 호랑이를 지성(至誠)으로 표현했다. 백수의 왕, 산중호걸, 참군자(眞君子)다. 해선 스님의 그림을 읽으면 붓끝 하나하나에 민족의 정서와 애환이 서려 있는 듯하다. 눈매는 정기가 있고 털끝에는 정성스런 불심이 느껴진다. 위용을 대표하는 맹수이지만 해학으로 나타내어 우리 민족의 정기를 찾아 신령스런 산군자(山君子)의 참모습을 되찾은 것이다.

호기(虎氣)를 통하여 국가의 정통성을 세우고, 한겨레의 정체성을 되살려 세상에 표효하는 호기 당당한 한민족이기를……

2018년 8월 10일

율산 리홍재

세상사 모든 것은 인연법에 따라 오고 갑니다. 우리의 의지와 상관없이 인연법에 따라 세상사가 오고 갑니다. 언제 올지, 언제 갈지를 모를 뿐, 언젠가는 오고 가게 되어 있습니다. 저에게 호랑이 그림이 그러하였습니다. 인연법에 따라 호랑이가 제 삶 속으로 들어왔고, 지금은 제 삶의 일부가 되었습니다.

호랑이와의 인연이 시작된 것은 정확히 3년 전이었습니다. 우연히 기도를 하던 중에 꿈결인지 현실인지 알 수 없는 상황에서 호랑이를 보게 되었습니다. 10년 전 경상북도 성주에 창건한 보림사에 산신각이 없었는데 제게 그 꿈은 산신각 조성에 대한 현몽처럼 다가왔습니다. 이후 산신각을 조성하고 산신령님과 호랑이 그림을 그려서 산신각에 모시게 되었습니다. 그때부터 호랑이가 산신령님과 동일시되었고, 기도의식의 하나로 목탁을 두드리는 대신 호랑이 그림을 그려왔습니다.

사실 저는 오래전에 문인화에 입문하였습니다. 문인화를 하셨던 아버님의 가르침으로 5살 때부터 문인화를 배웠습니다. 아버님이 문인화를 정식으로 전공하신 것은 아니었지만 동아일보 기자로 계시면서 취미로 한학과 문인화를 하신 덕분에 저 역시 평생 문인화와 함께할 수 있는 인연을 맺고 있습니다.

문인화에서 불교 그림으로 넘어온 데에는 출가가 계기가 되었습니다. 30여 년 전에 불가에 귀의하고 나서 한때 모셨던 큰스님의 부탁으로 영정 그림을 그리면서 본격적으로 불교 그림에 입문하게 되었습니다. 호랑이 그림에만 집중한 것은 3년

전 꿈속에서 호랑이를 만난 것이 계기가 되었습니다.

또 하나의 계기는 지난해 개최한 평창올림픽과 올해 열린 러시아 월드컵 경기였습니다. 1988년 서울올림픽에서 호돌이가 한국을 대변하는 마스코트로 사용된 것에 착안해 평창올림픽과 러시아 월드컵의 성공개최와 한국 선수들의 선전을 기원하는 마음으로 불가의 의미와는 또 다른 의미의 호랑이 그림을 그렸습니다. 또한 최근 남북 화해 분위기가 조성되는 것을 지켜보면서 한국 호랑이와 백두산과 한라산을 배경으로 하는 남북통일 기원 호랑이도 추가하게 되었습니다. 그 결과물을 세상과 함께 나누고자 하는 마음으로 '호랑이 특별전'을 계획하게 되었고, 그 일환 중 하나로 호랑이에 대한 책을 출간하게 되었습니다.

호랑이는 우리 민족에게 신령스러운 동물이며 가장 친숙한 동물로 알려져 있습니다. 전국 각 지역마다 조금씩 다른 민담과 설화로 전해지기도 하고 때로는 마치 우리 민족의 노래인 '아리랑'처럼 느껴지기까지 하였습니다. 호랑이는 이와 같이 어린 시절 할머니와 손주들을 이어주는 사랑이었고 친구들과 함께한 소통의 연결고리가 되기도 하였습니다. 역사적으로는 건국신화에도 등장하고 심지어 《조선왕조실록》에는 호랑이에 대한 자료가 635회에 걸쳐 방대하게 나타나기도 합니다.

먼저 단군신화에서는 사람이 되기 위한 곰과 호랑이의 이야기로 구성되어 기록되어 있습니다. 신라의 알찬공과 호랑이의 신화적 내용과 후백제를 건립했던 견훤이 호랑이의 젖을 먹고 자라 강건한 육체를 가지게 되었다고도 합니다. 뿐만 아니라 수호신적인 개념은 고분벽화에 나타나며 호랑이는 서쪽의 금성을 상징하고 나쁜 액운을 물리치기 위한 수단으로 백호의 형상을 그리기도 했음을 볼 수 있습니다. 그러므로 호랑이는 대개 잡귀와 액난을 물리치는 영적인 존재로 묘사되고 때로는 은혜를 갚는 의로운 영물로도 많이 나타납니다. 그렇지만 또 다른 관점에서 보면 바보스럽고 어리석어서 놀림감이 되기도 하고 우직하며 효성스러운 성격의 소유자로 묘사되기도 합니다. 그리하여 이번 호랑이특별전의 부제는 생뚱맞게 느껴질지는 몰라도 과감하게 "민족의 정기를 그리다"로 정하였습니다.

이번 전시에 소개되는 호랑이 그림들은 지극히 한국적인 호랑이에 초점을 맞

추었습니다. 그간 발표되어왔던 호랑이 그림들이 대체적으로 신비주의를 지향하는 무서운 호랑이었고, 배경 또한 한국적 이미지와 무관한 이절적 성향 일색이었습니다. 저는 그러한 점을 보강하고자 오랫동안 계획했던 가장 한국적인 호랑이를 그려보고자 했습니다. 이에 따라 일반적으로 접해온 포효하거나 용맹스러운 모습의 호랑이 그림은 비중을 줄였고, 친숙하고 다정다감하며 현재를 살아가는 소시민과 소통하는 따스한 마음과 친숙한 표정의 호랑이를 그렸습니다. 특히 한민족의 기질과 정신에 부합하는 외유내강으로 호랑이를 구현하고, 배경 또한 한국의 산하를 그려넣었습니다. 평소에는 한없이 자애롭지만 고난이 닥치면 하나로 똘똘 뭉쳐 난관을 헤쳐나가는 우리 민족의 기질을 호랑이 그림에 은유하고자 하는 마음이 컸습니다.

책 출간은 처음부터 계획한 것은 아니었는데 전시를 준비하면서 일이 커졌습니다. 처음에는 일반적이고 단순한 그림에 대한 도록이나 화첩을 꾸며볼 생각이었으나 조금은 오지랖 넓은 생각이 일어나 모든 사람들이 우리 민족의 정서에 남아있는 호랑이에 대하여 좀 더 폭넓게 이해하면 좋지 않을까 하는 마음이 들었습니다. 그리하여 처음 구성했던 화첩에다 호랑이에 대한 잡학적 견해와 전문지식인들의 글들을 인용하고 정리하였습니다. 누구나 재미있게 한국의 호랑이에 접근할 수 있기를 바라는 마음의 발로였습니다.

먼저 책의 내용 중에 바다출판사에서 편찬한《호랑이 그림도감》(2004. 11. 22)을 기초하여 호랑이의 생물학적 지식을 동원하였고, 한국콘텐츠진흥회가 문화콘텐츠 닷컴에 게시한 이야기들을 포함하여 정리했음을 밝힙니다. 더불어 이 책을 욕심내고 자신 있게 준비할 기회를 제공해주신 모든 분들께 감사의 말씀을 전달하고자 합니다. 부디 부족하고 두서없는 글에 관심을 가져주신 모든 분들께 감사의 마음을 진심으로 전하고자 합니다.

감사합니다.

해선 허용수 배상

차례

I. 한국의 호랑이 15

II. 호랑이 그리기 29

Ⅲ. 작품 모음집

Ⅳ. 호랑이 이야기

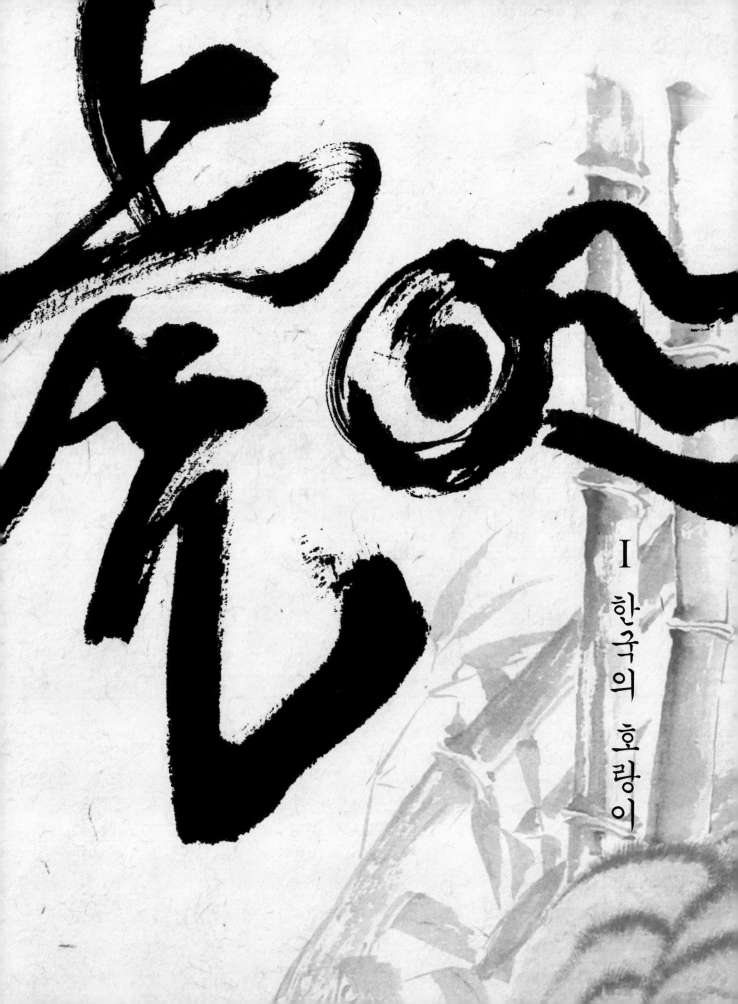

I
한국의 호랑이

한국 호랑이의 현실

호랑이의 아종 중에서 가장 큰 우리나라의 호랑이는 아무르(시베리아) 호랑이에 속한다. 아무르 호랑이는 같은 줄무늬를 가진 개체는 없으며 같은 호랑이 안에서도 비대칭의 무늬를 가지며, 오른쪽과 왼쪽의 무늬가 각각 다른 형태를 띤다. 털 빛깔은 황갈색이 주종이며 여름에는 짙어지고 겨울이 오면 옅어지는 성질을 가지고 있다. 또한 다른 동물과 같이 여름에는 털이 짧고 겨울로 가면 길어지고 빽빽하게 변한다. 대개 북반구에 분포하며 주로 인적이 드문 깊은 산속에서 생활하고 있다.

대체적으로 수컷은 몸 전체가 300~350센티미터 정도이며 몸무게는 180~230킬로그램 정도가 된다. 암컷은 수컷보다는 조금 작아서 대개 270~300센티미터에 130~180킬로그램 정도가 된다. 그러나 기록에는 몸길이 390센티미터에 가슴둘레 220센티미터, 어깨높이 115센티미터, 무게가 약 400킬로그램이 넘는 것도 있다고 한다.

한반도에서 호랑이의 개체 수가 감소하기 시작한 것은 조선시대부터다. 조선 중기인 17세기부터 인구 증가와 농경지의 확대로 호랑이의 서식지가 감소한 것이 주요 원인이었다. 그러다 보니 호랑이와 사람이 접촉하는 빈도가 늘면서 호환(虎患)도 증가했고 가축의 피해도 컸다. 조선왕조는 백성들의 생활을 안정화시키기 위해 건국 초기부터 호랑이를 전문적으로 사냥하는 특수 부대인 착호군(捉虎軍)을 중앙과 각 지방에 두고 호랑이와 표범을 적극적으로 없앴다. 착호군 제도는 총포가 널리 보급되면서 호랑이 사냥이 보다 손쉬워지고 이전보다 호랑이의 수가 많이 줄면서 18세기 후반에 폐지되었다.

조선시대에 우리나라에서 호랑이의 수가 많이 감소하기는 했으나 1900년대 초까지도 적잖은 수의 호랑이가 한반도에 서식했다. 하지만 일제강점기 때 사람들에

게 해를 입히는 짐승들을 잡아 없앤다는 명목으로 해수 구제사업이 본격화되면서 야생동물을 무분별하게 포획했고 이와 함께 호랑이도 절멸 단계에 이르게 된다.

현재 북한 지역에 5~10마리가 서식하고 있는 것으로 추정되나, 남한에서는 1921년 경주 대덕산에서 1마리가 마지막으로 포획된 이후 관찰되지 않아 1996년 환경부는 공식적으로 남한에서 한국 호랑이의 멸종을 선언했다. 이처럼 한국 호랑이는 사라진 것으로 발표되었으나 아직은 명확하지 않다. 근래에 가야산 등지에서 호랑이로 추정되는 동물의 발자국이 보도된 바 있기 때문이다.

발표된 자료에 의하면 아직 극동 지방에 약 500마리 정도의 호랑이가 남아 있고 러시아, 중국, 북한 접경지역에 분포하고 있는 것으로 조사되고 있다. 이에 따라 한국범보존기금과 러시아의 피닉스재단은 멸종 위기에 처한 호랑이를 보호하기 위하여 기금을 모으고 사라져 가는 한국 호랑이의 보존을 위하여 혼신의 노력을 기울이고 있는 실정이다.

호랑이의 생태

호랑이는 2~3년에 1회 번식한다. 짝짓기는 11월에서 이듬해 3월에 이르는 겨울철에 주로 한다. 짝짓기 시기에 암컷을 차지하기 위해 수컷끼리 격렬히 싸우다가 종종 죽기도 한다. 임신 기간은 103~115일이며, 5~6월에 보통 2~4마리의 새끼를 낳는다. 갓 태어난 새끼는 눈을 감고 있으며 무늬가 있고, 몸길이는 30센티미터, 몸무게는 약 1.5킬로그램이다.

갓 태어난 새끼는 작고, 줄무늬가 옅다. 머리에서 몸통 끝까지의 길이가 약 30센티미터, 꼬리 길이가 약 30센티미터, 몸무게가 약 1킬로그램 정도이다. 처음에는 일어서지도 못하며 눈을 뜨는 것은 일주일이 지날 무렵이다. 새끼는 성장이 빨라 보통 2주 후에는 눈을 뜨고 4~5주 때는 걷기 시작하며 5~6개월에 젖을 떼고 나면 작은 고깃조각을 먹으면서 형제들과 사냥 놀이를 시작한다. 생후 7개월째부터는 스스로 먹이도 잡을 수 있게 되고, 9개월이면 60~70킬로그램가량이 된다. 태어난 지 1년이 지나고부터는 본격적으로 어미를 따라다니며 사냥 수업을 받기 시작한다. 생후 18개월부터는 어미와 떨어져서 행동하면서 반독립 시기를 거치고, 2살까지는 어미와 지내며 지속적인 사냥 훈련을 받는다. 호랑이는 생후 2년 무렵이면 약 180킬로그램이 된다.

2년이 지나면 완전 독립을 하게 된다. 성장 속도는 매우 빠른 편이다. 아무리 같은 호랑이라도 자기 새끼가 아니면 물어 죽이는 것이 맹수의 본능이다. 어린 새끼가 죽는 비율이 높아 태어난 새끼들 중 절반 이상이 3~4세가 되기 전에 죽는다. 암컷은 3.5~4년이 되면 성적으로 성숙한다. 아무르 호랑이의 평균 수명은 16~18년이며, 사육 상태에서는 25년 이상 살기도 한다.

호랑이의 특징

호랑이(虎狼-) 또는 범은 고양이과에 속하는 맹수이다. 어린 개체는 개호주라 부른다. 고양이과 동물 중 그 크기가 가장 크며, 재규어를 제외하면 유일하게 수영을 할 수 있다.

　한국 호랑이는 수컷의 경우 최대 360킬로그램에 이르기도 한다. 대개 황갈색 바탕에 검은색 줄무늬가 있다. 드물게 흰색을 띤 백호가 있는데, 이는 백색증과 무관한 열성유전자가 발현되어 나타나는 것이다. 뼈를 비롯한 신체의 거의 대부분의 부위가 한약재로 쓰이고 있으며, 그로 인해 심각한 생존의 위협을 받고 있다. 몸길이는 2.2~4.2미터, 꼬리길이 80~110센티미터, 어깨높이 90~130센티미터, 몸무게 90~360킬로그램이다. 사육한 아무르 호랑이 가운데 체중이 무려 454킬로그램이나 나가는 개체도 있었다고 한다. (아무르 호랑이 수컷) 암컷은 수컷보다 훨씬 더 작다.

　몸의 바탕색은 담황갈색에서 적황갈색이며, 검은색 또는 흑갈색의 옆줄무늬가 있다. 배는 흰색이다. 3월, 9월 등 일년에 두 번 털갈이를 한다. 사자에 비해 어깨가 높고 몸통이 길고 다리가 짧으며, 코와 입끝의 너비가 좁고, 귀가 좁다. 등면은 검으며, 중앙에 크고 흰 반점이 있다. 갈기가 없는 대신에 성장하면서 옆쪽에 긴 털이 나기 시작하는데, 성장한 수컷은 특히 길다. 앞다리는 아주 단단한 근육질이며, 먹이를 잡아 끌어당길 정도로 힘이 세다. 수컷은 갈기나 하복부의 긴 털이 거의 없고 2차 성장이 불확실하다. 한편, 유전적인 결함으로 몸 빛깔을 띠는 색소가 없어 흰빛을 띠는 호랑이를 백호라 하는데, 동양에서는 예로부터 상상의 동물로 여겨 왔다.

　호랑이는 삼림·갈대밭·바위가 많은 곳에 살며 물가의 우거진 숲을 좋아한다. 일반적으로 호랑이는 단독으로 생활하며, 먹이가 풍부한 지방에서는 약 50제곱킬로미터, 먹이가 부족한 지방에서는 3,000제곱킬로미터의 세력 범위를 가진다. 인

도에서는 호랑이가 자신의 영역을 강하게 지키기 때문에 같은 형제자매도 경쟁을 통하여 쫓아내고 심지어 여왕격인 어미 호랑이도 딸이 몰아내는 것이 확인되었다.

호랑이는 오줌과 항문 근처에 있는 샘에서 나오는 액체로 자신이 다니는 길을 표시한다. 냄새는 다른 호랑이에게 이 지역에 이미 주인이 있음을 알린다. 수컷의 넓은 텃세권은 두 마리 이상의 암컷의 작은 텃세권을 포함하는데, 암수는 각각 홀로 배회하지만 서로를 알고 있다. 3킬로미터 이상 되는 거리에서 들을 수 있는 포효 소리 등 여러 가지 소리로 서로 의사소통을 한다.

호랑이는 컴컴한 밀림에서 휴식하거나 동굴에서 살며 밤에 섭식 활동을 하는데, 그 이동거리는 80~90킬로미터이며 겨울에는 300~400킬로미터까지도 간다고 한다.

주식물인 멧돼지를 비롯하여 늑대 · 노루 · 사슴 · 사향노루 · 산양 · 멧토끼 등이 살고 있는 곳에 대기하고 있다가 덤벼들어 잡아먹는다. 호랑이는 도망가는 야생동물을 쫓아가서 잡는 일은 거의 없다고 한다. 호랑이는 국제자연보존연맹 적색자료목록에 제108호로 수록된 국제보호동물이다.

자료: [네이버 지식백과] 와갈봉조선범 [臥碣峰朝鮮–]
　　　 (한국민족문화대백과, 한국학중앙연구원)

우리 민족과 호랑이

민간신앙에서의 호랑이

우리나라는 국토의 70퍼센트가 산으로 이루어진 산악국으로, 일찍부터 호랑이가 많이 서식하여 '호랑이의 나라'라 일컬어지기도 하였다. 따라서, 호랑이가 인간에게 끼치는 민폐가 매우 심하여 호랑이에 의하여 사람이나 가축이 해를 입는 환난을 일컬어 '호환(虎患)'이라고까지 칭하였다.

《삼국사기》(三國史記) 〈신라본기〉(新羅本紀)에도 885년(현강왕 11년) 2월에 호랑이가 궁궐 마당으로까지 뛰어들어 왔다고 하였으니, 호랑이의 피해가 나라 전체에 걸쳐 매우 심각하였음을 알 수 있다. 우리 조상들이 산중 혹은 인근 마을에서 마주치는 맹수 중 가장 두려워하는 존재가 바로 호랑이였다.

호랑이를 야성의 맹수로 인식하는 것은 단군신화에서도 잘 나타나고 있다. 곰과 호랑이는 모두 인간으로 되기를 간절히 원하지만, 결국 호랑이는 그 야성을 순화시키지 못하고 동굴 속에서 뛰쳐나와 맹수로 머무르고 만다. 이렇게 인간에게 쉽게 동화되지 못하는 호랑이를 두려워하는 본능은 급기야 호랑이를 신앙의 대상으로 올려놓게 되어 살아 있는 호랑이를 신으로 받들고 제사까지 지내는 풍속이 오랜 옛날부터 행하여졌다.

《후한서》(後漢書) 〈동이전〉(東夷傳)에 "그 풍속은 산천을 존중한다. 산천에는 각기 부계(部界)가 있어 서로 간섭할 수 없다. …… 범에게 제사를 지내고 그것을 신으로 섬긴다"고 기록되어 있는 것으로 미루어 호랑이를 신앙의 대상으로 삼는 풍속은 원시 부족국가 시대부터 있었던 것으로 추측된다. 조선시대의 《오주연문장전산고》에도 호랑이를 산군(山君)이라 하여 무당이 진산(鎭山)에서 도당제를 올렸다는 기록

이 보인다.

이러한 호랑이 숭배사상은 산악 숭배사상과 융합되어 산신신앙으로 자리 잡게 된다. 즉, 산을 숭배하는 사상은 산속에 사는 숭배의 대상인 호랑이와 연계되어 산신이 호랑이로 표현되는 것이다. 호랑이를 별칭하여 '산군·산군자(山君子)·산령(山靈)·산신령(山神靈)·산중영웅(山中英雄)'이라고 부르는 데에도 이러한 사상이 엿보이고 있다. 오늘날에도 심마니들은 호랑이를 산신령으로 깍듯이 대접하고 있다.

그러나 산신을 모셔 놓는 산신당에는 호랑이가 산신의 사자로 묘사되기도 하고, 호랑이 자체가 산신으로 모셔지기도 한다. 산신도에 묘사되고 있는 호랑이는 무섭고 사납기보다는 점잖고 친근하게 표현되고 있다. 호랑이의 자세도 공격적이거나 서 있기보다는 산신의 옆 또는 앞에 다소곳이 엎드려 있는 것이 대부분이다.

이러한 호랑이의 엎드린 자세는 산신도에서의 호랑이 의미를 잘 나타낸 것이라 할 수 있다. "산의 군자 호랑이는 엎드려 있어도 모든 헤아림이 그 속에 있다"라는 말에서와 같이, 호랑이의 엎드린 자세는 산신의 신지(神知)를 받고 인간의 길흉화복을 어떻게 관장할 것인가를 헤아리고 있는 사려 깊은 모습을 나타낸 것이라 할 수 있다.

다소곳이 엎드려 길게 다물고 있는 입 양쪽으로는 상서로운 동물의 상징인 토치(兎齒)를 자랑스럽게 드러내고 있으며, 호랑이의 기상과 기개를 나타내는 꼬리는 소나무 사이로 길게 뻗어 구름 속까지 닿게 하며 화면 전체에서 대각선을 이루고 있다. 눈은 왕방울만 하게 그려 전체적으로 아래로 내려뜨린 모습이며, 파란색 금박으로 눈동자를 박아 어둠 속에서 신비스러운 빛을 발하게 하고 있다.

이러한 호랑이의 모습은 위엄이 있으면서도 애교가 있고 신성한 영물로서의 분위기와 함께 친근한 시골 할아버지 같은 분위기를 동시에 나타냄으로써 확실하게 선과 정의의 편에 선 인간적인 모습을 보여 주는 데 성공하고 있다.

풍수에서의 호랑이

호랑이는 일찍이 풍수설에서도 중요시되어 왔다. 동양의 음양오행 사상에서는 우주를 진호(鎭護)하고 동서남북 사방을 수호하는 상징적 동물을 방위신으로 설정하고 있다. 즉, 동쪽에는 청룡(靑龍), 서쪽에는 백호(白虎), 남쪽에는 주작(朱雀), 북쪽에는 현무(玄武)라는 이름을 가진 방위신이 있다고 본 것이다.

이들 4신은 사방을 수호하는 방위신으로 풍수지리에서는 좌청룡·우백호·전주작·후현무라 하여 매우 중시되었다. 즉, 좌청룡·우백호가 서로 어울려 여러 겹으로 주변을 감싸는 것을 최고의 명당으로 인식하였다. 따라서, 무덤을 쓸 때에는 좌청룡·우백호를 보아 자리를 정하고 무덤을 보호하는 능호석(陵護石)에는 12지신의 하나로 호랑이상을 새겼으며, 무덤 앞의 석물에도 호랑이상을 조각하였다.

사방을 수호하는 방위신으로서의 4신은 풍수에서뿐 아니라 부대의 깃발과 포진에도 응용되었다. 12지신은 땅을 지키는 12신장으로 열두 방위에 맞추어서, 쥐·소·호랑이·토끼·용·뱀·말·양·원숭이·닭·개·돼지를 수호신으로 삼고 있다. 이 12지신상은 신라가 삼국을 통일하기 전까지는 밀교의 영향으로 호국적인 성격을 지녔으나 삼국통일 이후는 단순한 방위신으로서 그 성격이 변모해 갔다.

설화에서의 호랑이

우리 설화 속에 등장하는 호랑이는 매우 다양하게 표현되고 있다. 첫 번째는 고려의 태조 왕건(王建)과 관련된 설화에서와 같이 신령하고 신통한 능력을 지닌 영물로서 표현되는 경우이다. 왕건이 젊은 시절 사냥을 나갔다가 폭우를 피하여 동굴 속에서 친구들과 머무르고 있을 때 갑자기 호랑이 한 마리가 굴 입구에 나타나 으르렁거리며 잡아먹으려 하였다.

친구들과 의논하여 윗옷을 던진 뒤 두 개의 물어올리는 옷의 주인이 희생을 당하기로 하였는데, 두 개의 왕건의 옷을 물어올려서 약속대로 굴 밖으로 나가니, 그 순간 굴이 무너져 간발의 차이로 살아나게 되었으며, 호랑이는 자취를 감추고 찾아볼 수 없었다는 것이다.

두 번째는 김현의 설화에서와 같이 두 개의 자유자재로 인간으로 변신하여 인간과 교유한다는 내용이다. 흥륜사에서 탑돌이를 하던 김현은 한 소녀를 만났는데 이 소녀는 두 개의 변신한 것이었다고 한다. 이 소녀를 따라 호랑이굴로 들어가게 되어 소녀의 형제 호랑이에게 잡혀 먹히게 된 것을 소녀의 기지로 목숨을 건지게 되고, 형제 호랑이의 살생에 대한 천벌이 멀지 않음을 감지한 소녀가 김현의 손에 죽임을 당하여 형제를 살리고 김현에게 공을 돌렸다는 내용이다.

세 번째는 인간의 행위에 감동된 두 개의 인간을 도와주는 경우, 또는 인간에게 도움을 받고 그 은혜를 갚는 경우이다.

이상의 유형이 호랑이를 긍정적으로 평가한 경우라면, 우리에게 잘 알려진 호랑이와 토끼의 설화는 호랑이의 어리석음을 희화적(戱畵的)으로 표현한 유형에 속한다.

어느 추운 겨울날 꾀 많은 토끼가 호랑이에게 잡혀 먹히게 되었다. 토끼는 꾀를 내어 먹을 것이 많은 곳을 가르쳐 줄 테니 잡아먹지 말아 달라고 부탁하였다. 어리석고 욕심이 많은 호랑이는 토끼를 따라 강변에 가서 꼬리를 물에 담그고 많은 물고기가 잡히기를 기다린다. 점점 물이 얼기 시작하여 꼬리가 무거워지는 것도 모르고 더 많은 물고기가 매달리기를 기다리다 결국 물이 얼어붙어 사람들에게 붙잡히고 만다.

이상의 설화에 나오는 호랑이상을 살펴보면, 우리 민족은 호랑이를 무섭고 두려운 맹수이지만 우리 생활에 밀접한 결코 미워할 수 없는 동물로서 여겨왔음을 알 수 있다. 비록 어리석고 의뭉스러울지라도 결코 간교하지 않은, 오히려 우직함이 돋보이는 동물로 인식되고 있다고 하겠다.

민화 속의 호랑이

우리 민화에서 호랑이는 매우 빈번하게 등장하고 있다. 이것은 호랑이에게 삿[邪] 된 귀신을 물리치는 신통함이 있다고 믿었기 때문이다. 매년 정초가 되면 궁궐을 비롯하여 일반 민가에서도 호랑이의 그림을 그려 대문에 붙여 삿된 것의 침입을 막는 풍속이 있었다. 《동국세시기》(東國歲時記)에서는 "민가의 벽에 닭이나 호랑이의 그림을 붙여 재앙과 역병을 물리치고자 한다"고 기록하고 있다.

이러한 벽사의 염원은 호랑이 삼재부적에서 잘 나타나고 있다. 삼재는 풍(風) · 수(水) · 화(火)에 의한 재난을 의미한다. 이와 같이, 정초의 세화(歲畵)나 부적에 호랑이가 등장하게 된 이유는 호랑이의 용맹성을 바탕으로 벽사행위의 완성을 꾀하려는 의도라고 추측된다. 또, 민화에 자주 등장하는 까치와 호랑이의 그림도 길상적 의미를 담고 있다.

무관의 표시로 관복의 흉배에 호랑이를 수놓았기 때문에 민간에서는 호랑이 그림을 걸어 두면 관직이 높은 귀한 아들을 얻을 수 있다고 생각하였다. 따라서, 길상적 의미를 지니고 있는 까치 · 호랑이의 그림이 많이 그려지게 된 것이다. 대나무 숲에 있는 호랑이 그림도 벽사적 의미가 담긴 민화이다.

《담문록》(談聞錄)에 의하면 서방 산중에 인간에게 병을 주는 키가 큰 산귀가 살았는데, 대나무를 잘라 불 속에 던져 큰 소리로 그 귀신을 쫓아버렸다는 것이다. 따라서, 큰 소리로 포효하는 호랑이 모습과 대나무숲을 그린 그림으로 병귀를 쫓고자 한 것이다. 이와 같이, 우리 민화에 등장하는 호랑이는 삿된 존재를 멀리하고 기쁨을 가져다주는 벽사적 · 길상적 의미가 강하였다.

생활 속의 호랑이

호랑이는 실생활에서 다양하게 이용되기도 하였다. 《본초강목》(本草綱目)에 의하면 호랑이의 각 부위가 약재로 이용되고 있다. 즉, 뼈는 사악한 기운과 병독의 발작 등을 멈추게 하여 풍병의 치료제로 쓰이고, 눈은 마음이 산란한 환자에게 쓰였다. 칠흑 같은 어둠 속에서 인광을 발하는 호랑이의 눈에는 사귀(邪鬼)도 놀라 달아나게 되어 마음을 진정시키게 된다고 믿었기 때문이다.

그 밖에도 호랑이의 코는 미친병의 치료와 어린이 경풍에, 이빨은 매독이나 종기의 부스럼에, 발톱은 어린이의 팔뚝에 붙은 병도깨비를 물리치는 데, 털가죽은 사악한 귀신을 놀라게 하여 학질을 떼는 데, 수염은 치통에, 오줌은 쇠붙이를 삼켰을 때 사용되었다.

호랑이의 털가죽을 신행 때 신부의 가마 위에 덮기도 하였는데, 이것은 호랑이가 지닌 벽사적 의미에서 실시되었던 것으로 추측된다. 혹시 인간의 즐거움을 시기한 잡귀가 새색시를 넘보기라도 할까 봐 미리 잡귀의 범접을 막고자 한 의도이다. 이것은 호랑이의 발톱으로 노리개를 만들어 부녀자들이 패용한 데에서도 나타난다. 한편, 단옷날에는 궁중에서 쑥으로 호랑이를 만들어 신하에게 하사하는 풍속도 있었다.

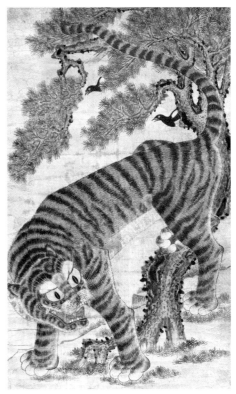

까치호랑이, 작자 미상, 한지에 채색, 134.6×80.6cm, 국립중앙박물관 소장.

I
|
한국의 호랑이

27

II 호랑이 그리기

호랑이 그리기 준비 물품

화지 (그림을 그릴 재료)

비단

비단은 명반(백반)과 아교를 엷은 농도로 희석하여 표면 전체에 두세 번 도포를 하여 사용한다. 이때 비단의 주름을 방지하기 위하여 나무로 틀을 만들고 압정이나 클립으로 고정하고, 대형 그림일 때는 노끈으로 묶어준다.

한지

한지는 주로 순지를 쓴다. 순지는 밑그림을 확인하기도 쉽고 물마름질을 할 때 화지
의 손상을 완화시켜준다. 순지에도 크기와 두께에 따라 다양한 종류가 있고 색상이
나 무늬가 있는 것도 있으므로 의도에 따라 설정하여 사용하기가 용이하다.

컬러 한지

무늬 한지

안료

돌 또는 흙을 분쇄하여 가루를 만들고 수차례 수비하여 미세한 분말을 만들어 사용하는 채색 안료이다. 오랜 세월에도 변색의 염려가 없으나 가격이 다른 안료에 비하여 고가이며, 연한 채색의 표현이 다소 부담이 될 수 있다는 것이 단점이다.

석채

분채

II
—
호
랑
이

그
리
기

동양화 채색물감과 색먹(화학안료)

채색물감이나 색먹(화학안료)은 가격도 저렴하고 사용하기 편리하다. 그러나 세월 또
는 직사광선에 의한 변색이 우려되기도 한다.

채색물감

색먹(화학안료)

붓의 선택

붓은 다음과 같이 세 종류로 나누어 준비하는 것이 좋다.

▶ 면상필: 세밀한 부분이나 털을 그릴 때 용이하다.
▶ 채색용 평붓: 배경을 그리거나 다용도로 사용이 가능하다.
▶ 민화붓: 바탕이나 넓은 면을 채색하기에 적당하다.

붓은 부담이 되더라도 가능하면 색별로 쓰는 것이 좋으며, 하나의 붓으로 부득이 여러 가지 색을 표현할 때는 반드시 맑은 물에 깨끗이 세척한 후에 사용하는 것이 바람직하다.

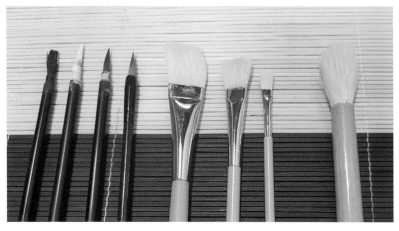

면상필 채색용 평붓 민화붓

그 외의 도구들

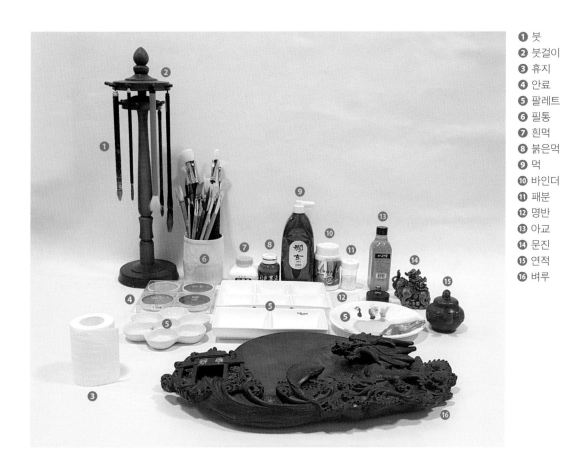

❶ 붓
❷ 붓걸이
❸ 휴지
❹ 안료
❺ 팔레트
❻ 필통
❼ 흰먹
❽ 붉은먹
❾ 먹
❿ 바인더
⓫ 패분
⓬ 명반
⓭ 아교
⓮ 문진
⓯ 연적
⓰ 벼루

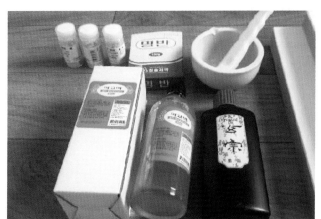

명반과 아교, 먹물

호랑이 골격과 근육의 구조

호랑이를 그리기 위해서는 가장 먼저 골격과 구조를 알아야만 제대로 털을 표현할
수 있으므로 반드시 숙지해야만 한다.

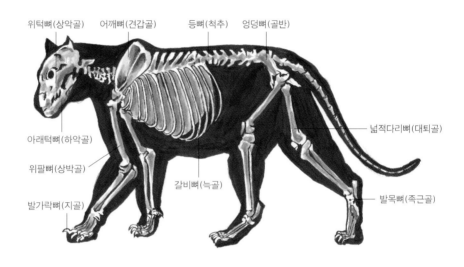

위턱뼈 (상악골) 어깨뼈 (견갑골) 등뼈 (척추) 엉덩뼈 (골반)

아래턱뼈 (하악골)

위팔뼈 (상박골)

발가락뼈 (지골)

갈비뼈 (늑골)

넓적다리뼈 (대퇴골)

발목뼈 (족근골)

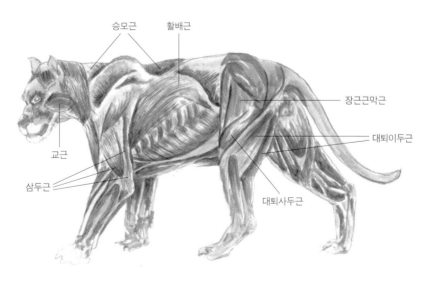

승모근 활배근

교근

삼두근

장근근막근

대퇴이두근

대퇴사두근

호랑이 구도잡기

아래와 같이 머리-상체-하체를 세 부분으로 구성하고 그리고자 하는 구도를 배열한 다음, 전체적 윤곽선을 스케치하고 얼굴-상체-하체 순을 부분적으로 그려 전체의 구도를 짜임새 있게 마무리한다.

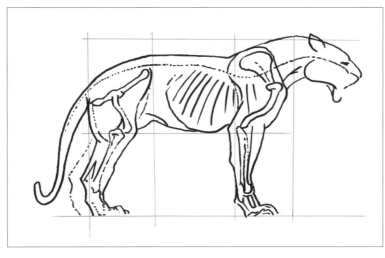

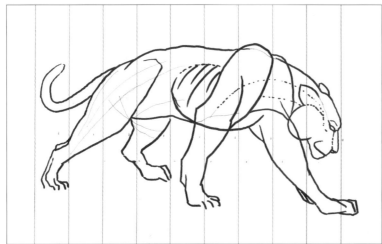

호랑이 얼굴 스케치하기

전체 구도를 설정한 후에 그리고자 하는 호랑이의 심리적 표현을 담아서 표정을 설정한다. 이후 눈의 위치와 각도, 코와 입의 위치를 정하고 눈이 향하고 있는 방향을 고려하여 전체적 얼굴의 방향을 설정한다. 마지막으로 부분적으로 무늬를 넣은 다음 밑그림 스케치를 마무리한다.

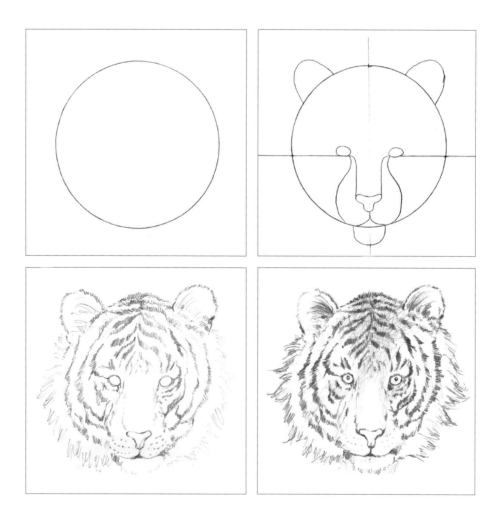

바라보는 각도에 따라 얼굴 각 부분의 위치와 각도는 모두 달라지므로 실제 호랑이의 모습을 관찰하거나 다양한 자료들을 참고하는 것이 좋다.

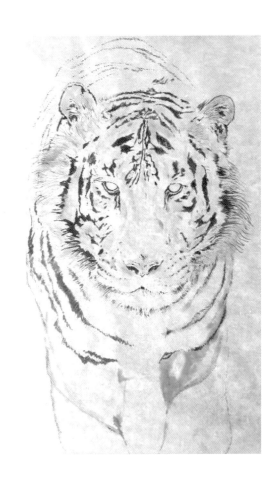

호랑이 얼굴 그리기 - 눈

1. 연필로 스케치한 밑그림 위에 화지를 올리고 대상 전체에 흰색 패분을 연하게 칠한 뒤, 전체적인 윤곽선과 음영을 구분하여 초벌로 털 그림을 그린다.

2. 밝은 황토로 화점을 찍는다. 이때 빛이 들어오는 각도를 고려하여야 하며 이는 그림 전체의 음영을 좌우하게 되므로 신중하게 고려하여 그린다.

3. 맹황(萌黃)에 소량의 먹을 희석하여 연하게
 붓에 먹이고 붓 끝은 짙은 색을 소량 먹인
 뒤, 파골법으로 색의 경계를 나타낸다.

4. 깨끗한 붓에 물을 먹여 색의 경계면을 물마
 름질 한다. 이 때는 항상 물의 번짐을 방지
 하기 위하여 휴지를 준비하고 마름질은 신
 속하게 하며 번질 경우 빠르게 눌러 물기를
 흡수하는게 매우 중요하다.

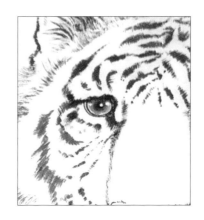

5. 4가 다마르고 나서 화이트 만으로 화점을
 넣는다.

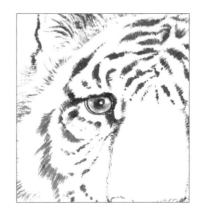

6. 깨끗한 붓에 물을 먹여 색의 경계면을 물마
 름질하여 마감한다.

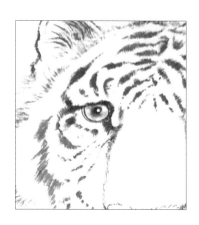

7. 위의 순서대로 반대쪽의 눈도 동시에 그리
 는 것이 좋다.

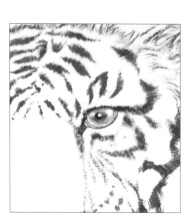

호랑이 얼굴 그리기 - 털

1. 눈을 완성하고 나면 얼굴 채색에 들어간다. 황호는 밝은 베이지색으로 흰 부분
 을 제외하고 전체적으로 칠을 하고, 백호는 밝은 그레이색(회색)으로 같은 방식
 으로 칠을 하면 된다.

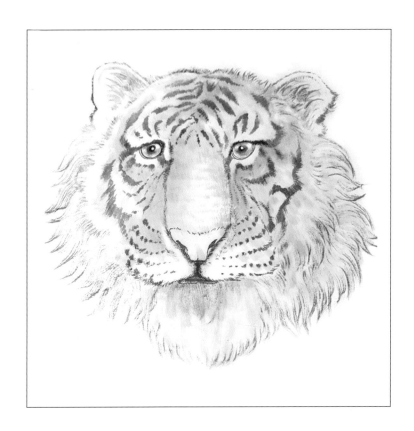

2. 베이지와 밝은 그레이 위로 옅은 갈색 또는 황토색으로 황호 얼굴에 짧은 털 그리기를 한다. 이때 요철 부분을 사전에 인지하고 얼굴 근육을 고려하여 밝은 부분을 감안하여 털을 그리고, 백호일 경우는 조금 짙게 배합하여 털 그리기를 한다. 코와 얼굴의 중심 부위는 짧은 털로, 갈기와 입 주변은 긴 털로, 갈기의 끝부분은 뭉친 털로 표현해주는 것이 바람직하다. 이때 붓끝의 간격이 불규칙하거나 뭉치면 자연스러운 표현이 불가능하므로 반드시 붓을 세심히 다듬어 가며 그려야 하며, 미리 털 그리기 연습을 충분히 해두는 것이 좋다.

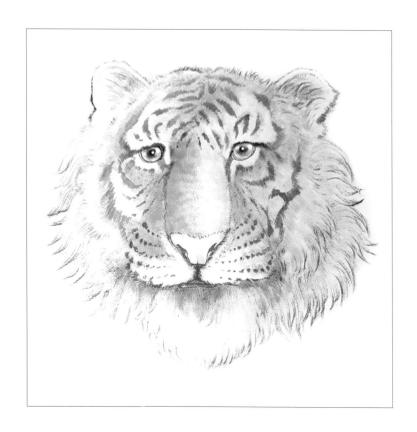

3. 짙은 갈색이나 붉은 황토색에 연하게 먹을 혼합하여 색을 준비하고 얼굴 근육의 주름진 곳과 깊은 곳, 그리고 무늬와 그 주변의 일부까지 털 그리기를 해나간다. 이때 털의 길이는 2와 같이 하되 지나치게 많은 양을 그리지 않아야 깔끔하고 밝은 그림이 된다.

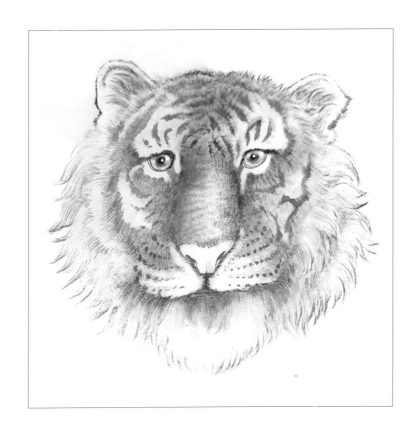

4. 짙은 먹(농먹, 흑색)으로 호랑이의 줄무늬와 눈 주위, 그리고 코와 입을 선명하게
 표현해준다. 이때 세필과 털 그리기 붓을 혼용하여야 표현이 자유롭게 되므로
 평소에 털 그리기가 숙련되면 섬세한 표현이 가능해질 수 있다.

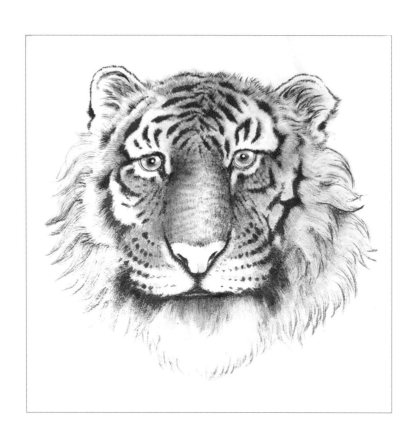

5. 갈색과 적색을 혼합하여 코를 그린다. 코는 평붓을 사용하는 것이 편하며 만약 혀를 그려야 하는 구도라면 코와 함께 채색을 한다. 이때는 빛 반사에 신경을 쓰고 밝은 부분은 연하게 칠하거나 비워두는 것이 좋다. 빛이 반사되는 밝은 부분은 흰색으로 칠하거나 화점을 찍은 뒤 눈 그리기와 마찬가지로 물마름질로 경계면을 부드럽게 펴주면 표현이 자연스럽게 된다. 그러나 물마름질은 번짐 현상이 발생하므로 휴지를 준비하여 빠르게 눌러주어 번짐을 방지하는 것이 매우 중요하다.

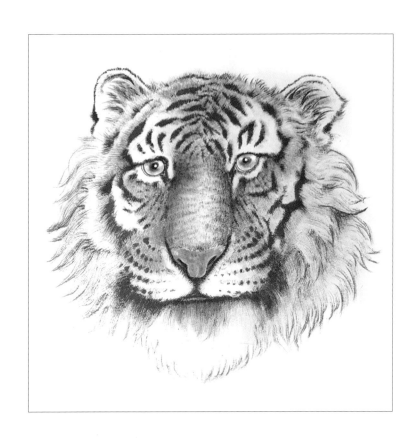

6. 눈썹과 수염은 흰먹이나 패분을 준비하여 그린다. 눈썹은 난초를 그린다는 생
 각으로 그리되 끝부분을 제외하고는 굵기가 고르게 그려야 하며 뿌리 부분은
 지나치게 넓게 긋지 말고 좁은 범위에 포인트를 두고 표현해야 한다. 뿐만 아
 니라 교차되는 눈썹이 너무 지나치게 많으면 답답해지고 너무 엉성하면 힘 없
 는 호랑이가 된다. 건강한 호랑이는 눈썹에서 강인함을 느끼게 된다.

 수염은 입술 아래쪽에 짧고 가는 수염을 먼저 그리고 긴 수염을 좌우로 서
 너 가닥을 그려 전체적인 형태와 조화를 고려하여 배치하고 조금 짧은 수염과
 가는 수염을 더하여 마무리한다. 이때 수염의 굵기를 너무 가늘게 그리면 병약
 하거나 외소한 호랑이가 되므로 굵기를 고려해서 한 획으로 마무리하는 것이
 좋다. 다른 짐승들과는 달리 호랑이의 수염은 제법 굵은 편인데 성년의 호랑이
 수염의 굵기는 2~4mm 정도가 된다. 그러므로 호랑이 그림을 감상할 때 수염
 을 보고 그 작가의 필력을 가늠하기도 한다.

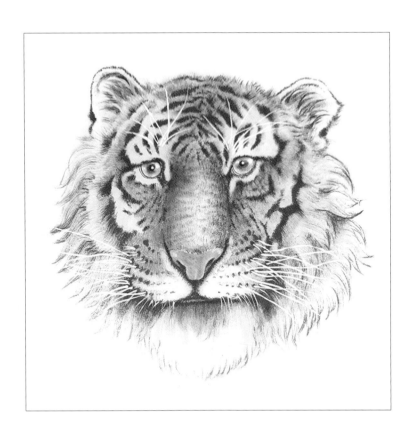

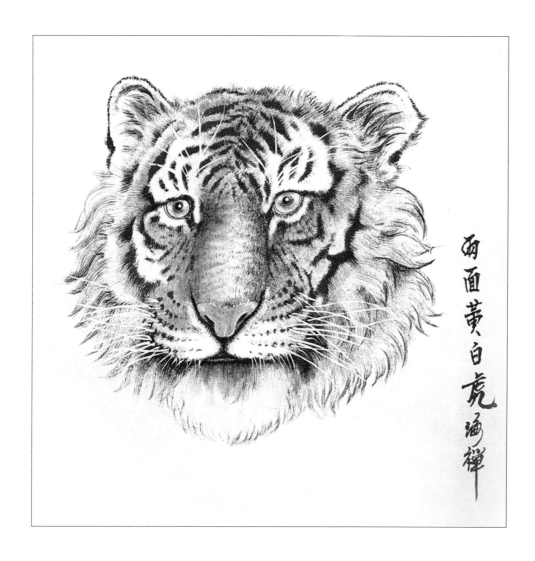

兩面黃白虎
海禪

호랑이 털 그리기

1. 털을 그리기에 준비 작업으로 화이트에서 점차 갈색으로 다섯 종류의 색을 준비해 놓고 붓 다듬기에 들어간다.

2. 붓은 세밀한 부분을 표현하기 위한 세필과 다량의 털을 한꺼번에 그릴 수 있는 붓을 준비한 다음, 아래와 같이 다량의 털을 그릴 붓은 크기에 따라 두세 개를 준비하고 부채와 같이 끝부분을 납작하고 넓게 펴준다.

3. 털을 그릴 때는 반드시 호랑이의 골격과 근육의 형태를 파악하고 굴곡에 맞게 털의 굵기와 방향, 털의 길이를 세밀하게 설계한 후 채색에 들어가고 반드시 패분이나 화이트를 엷게 도포한 후에 그려야만 털의 형태가 유지되고 표현하기도 쉽다.

직모와 곡선, 그리고 끝이 모아져 뭉치는 털처럼 여러 가지 형태의 털 그리기는 숙련될 때 까지 많은 연습이 필요하고 화가난 호랑이의 경우에는 더욱 신경을 많이 쓰게됨을 명심해야 한다.

4. 아래의 그림을 보면서 털의 방향과 길이 등에 대한 표현을 연습하면 다소 도움
 이 될 것이다.

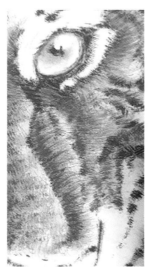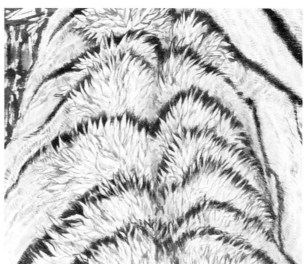

백호 그리기

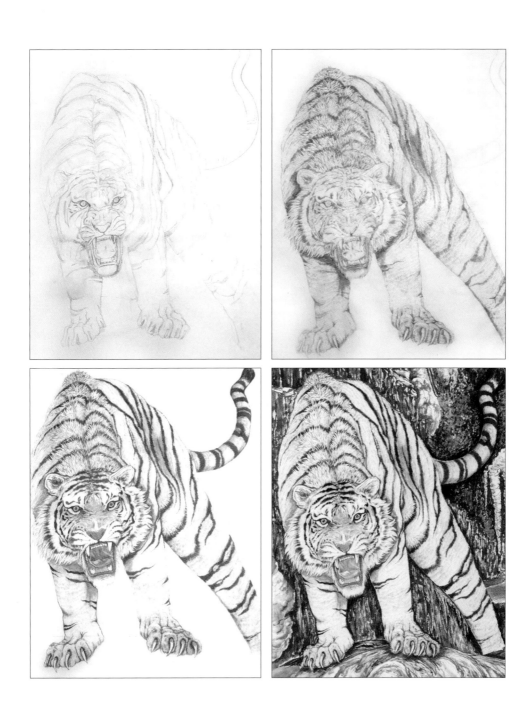

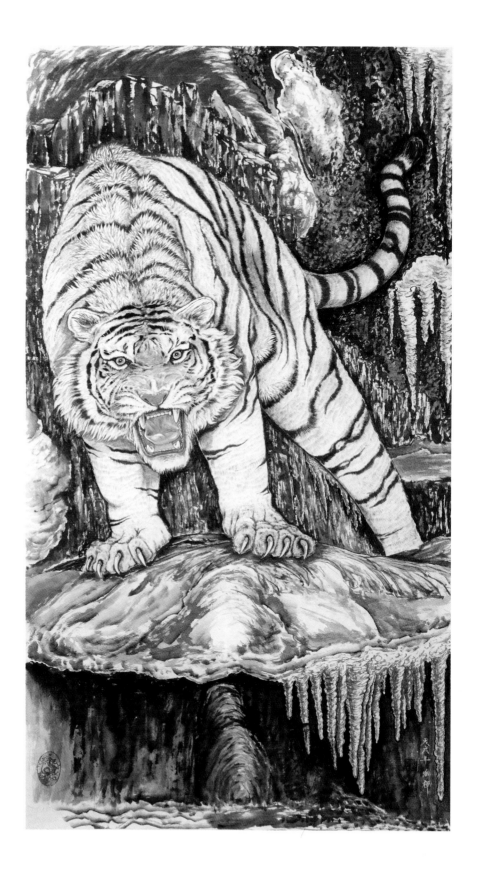

II
—
호
랑
이

그
리
기

새끼 호랑이 그리기

1. 연필로 그리려고 하는 대상을 스케치를 한다.

2. 스케치를 한 그림 위에 그림을 그릴 화지를 올리고 대상 전체에 흰색 패분을 연하게 칠한 뒤, 갈색 또는 회색으로 전체적인 윤곽선과 음영을 구분하여 초벌로 털 그림을 그린다.

3. 밝은 베이지톤으로 흰 부분을 제외하고 고르게 칠을 한다. 이때 백호의 경우는
 그레이톤의 농담을 조절하여 색을 표현한다.

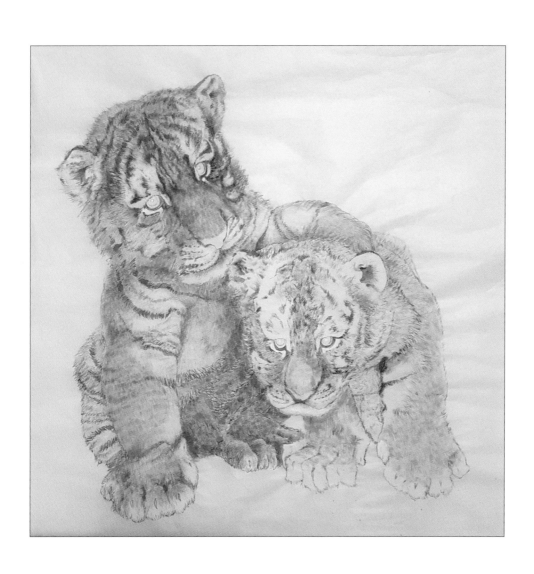

4. 백호는 털과 음영을 그레이톤으로 표현하고 황호는 조금씩 짙은 톤으로 털을 그리되, 근육을 고려하여 털의 방향을 정한다. 코 부분은 짧은 털로 그리고, 뺨은 갈퀴털을 고려하여 조금 길게 표현한다. 이때 새끼의 경우는 보송보송하게 솜털로 표현하고 성장 정도에 따라 털은 정돈되고 길게 직모처럼 그려야 한다.

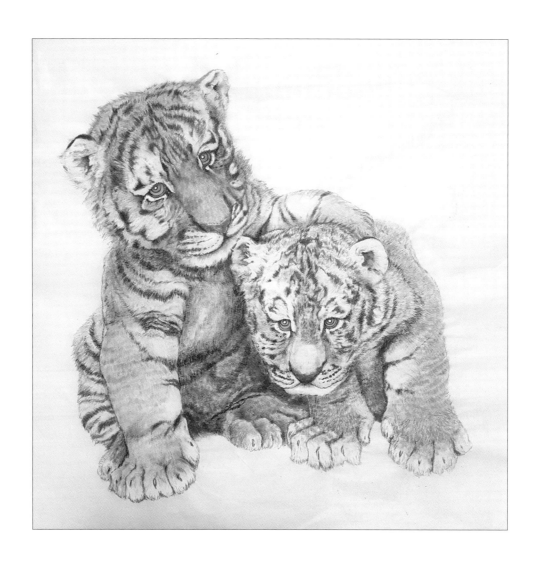

5. 호랑이 그리기가 어느 정도 마무리 되면 배경을 처리해 나간다 이때는 그림의
 주제와 작가의 의도를 고려하여 배경을 설정하고 호랑이와 배경이 서로 어울
 리게 해야 하는 점을 반드시 숙지해야만 한다. 만약 전혀 다른 배경을 처리한
 다면 감상 시 부담감을 줄 수 있다.

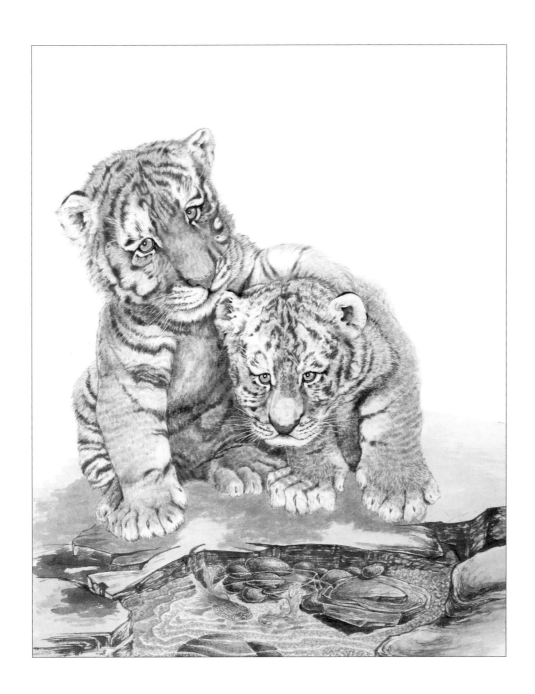

6. 배경을 마무리하고 화이트로 밝은 부분의 털을 표현하고 수염을 그려 마무리
 한다. 이때 수염을 그리기 전에 배접을 하여 화지의 굴곡을 없애지 않으면 수
 염을 그리기 어렵다.

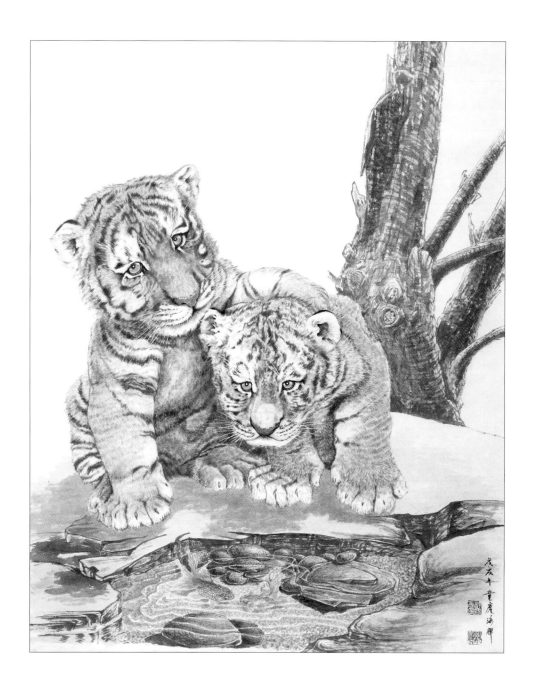

Ⅲ 작품 모음집

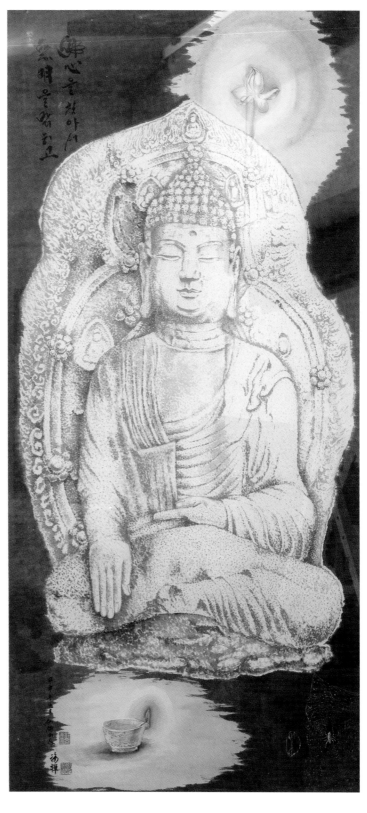

무명을 밝히고 불심을 찾아서, 72×145cm, 한지에 먹, 채색.

III — 작품 모음집

65

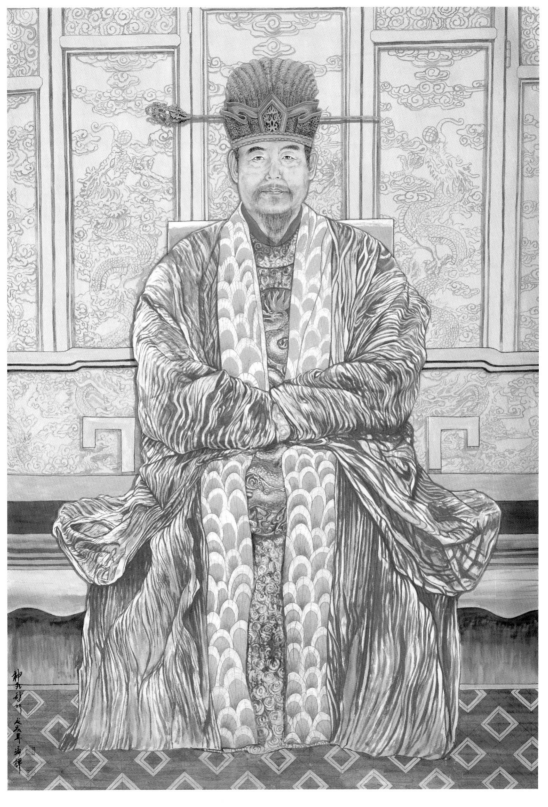

어진, 118×168cm, 한지에 먹, 채색.

III —— 작품 모음집

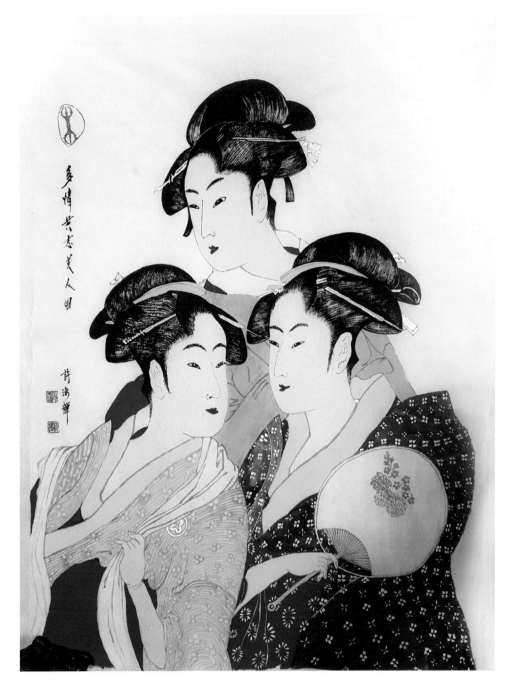

여인들, 45×65cm, 한지에 먹, 채색.

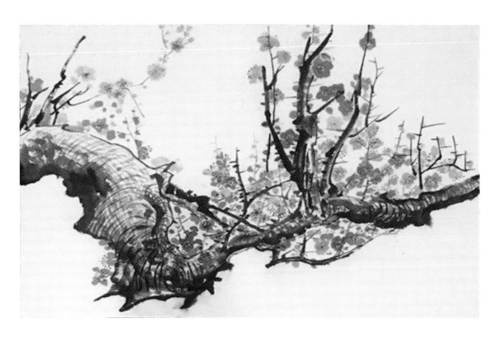

매화도, 65×45cm, 한지에 먹, 채색.

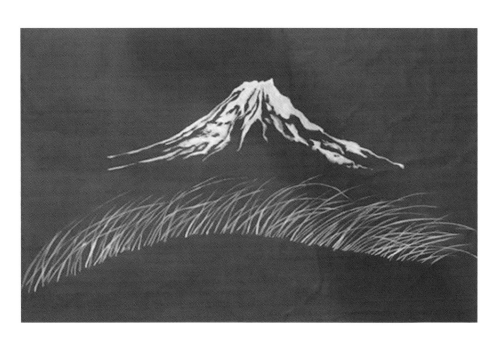

후지산, 65×45cm, 한지에 먹, 채색.

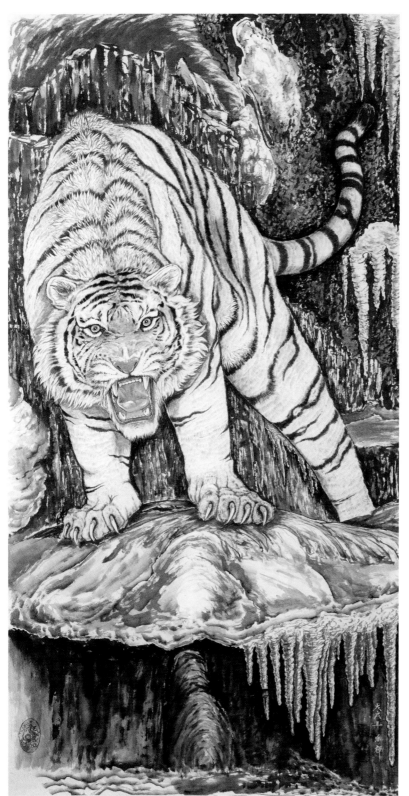

파동호기, 72×145cm, 한지에 먹, 채색.

猛士命天丙申春花香旦
寶林寺泓禪

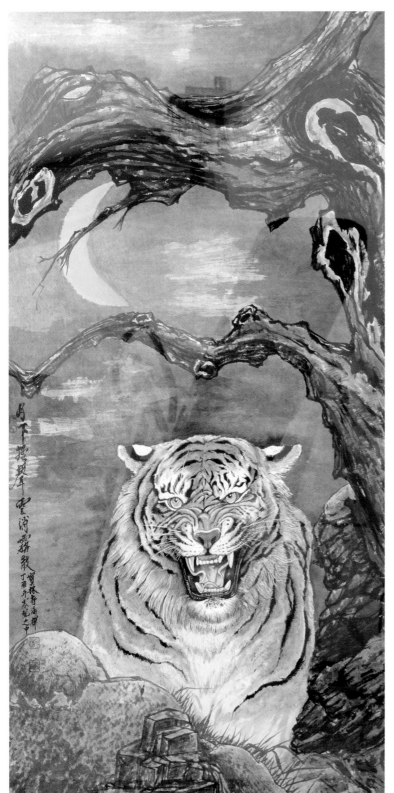

월하맹성운소무산, 72×145cm, 한지에 먹, 채색.

산중맹사 보고파, 72×145cm, 한지에 먹, 채색.

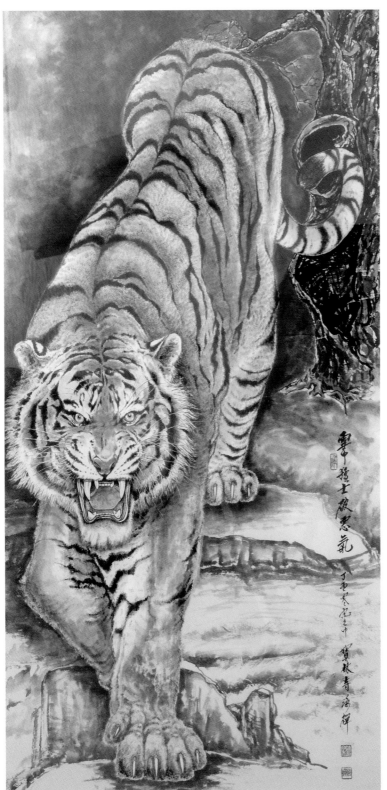

산중맹사괴와기, 72×145cm, 한지에 먹, 채색.

호기 ── 민족의 정기를 그리다

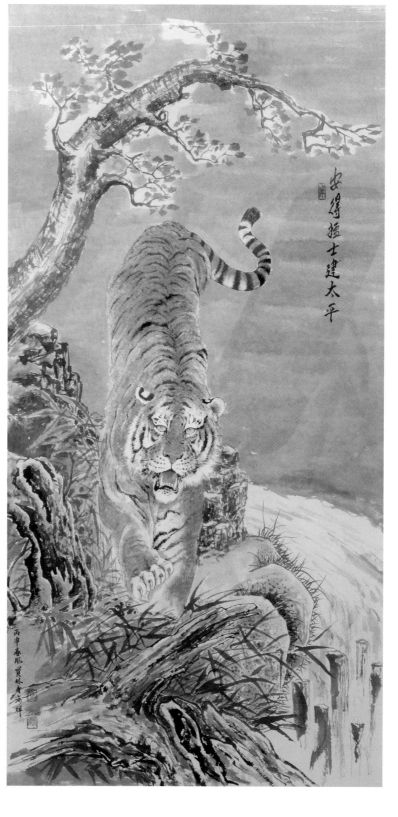

인득맹사건태평. 72×145cm, 한지에 먹, 채색.

安得猛士建太平

Ⅲ —— 작품 모음집

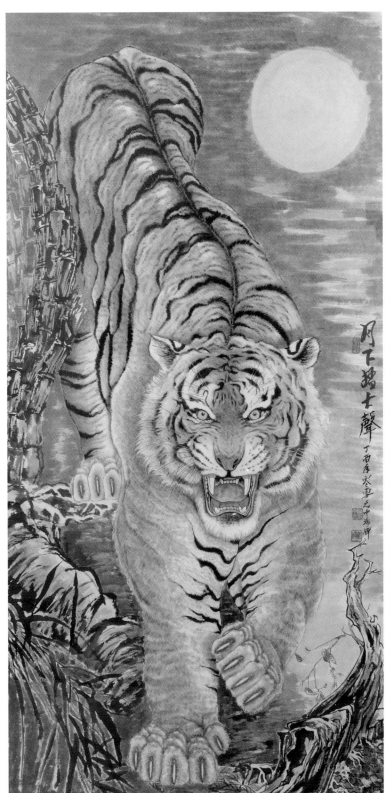

월하맹사성, 72×145cm, 한지에 먹, 채색.

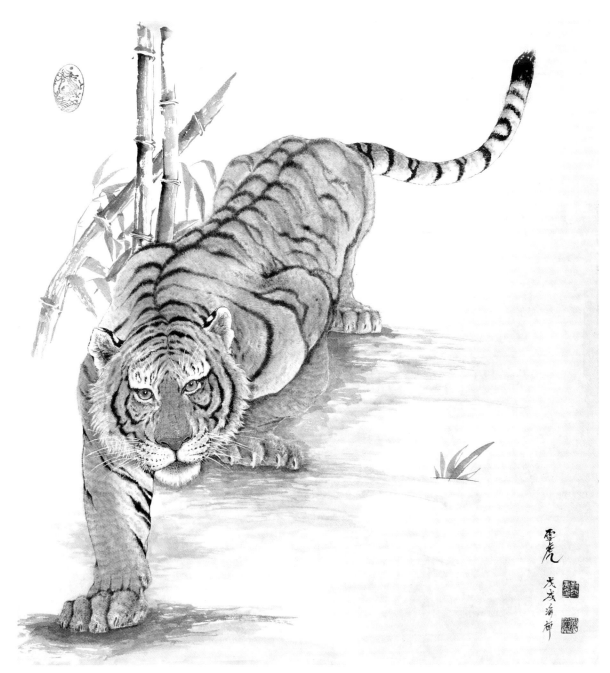

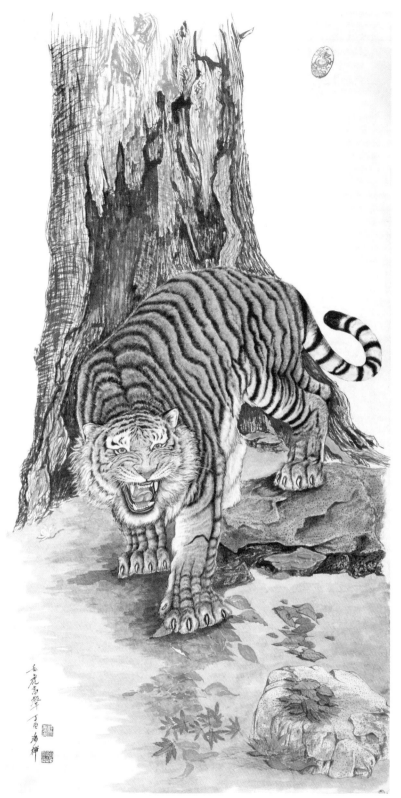

춘호고성, 72×145cm, 한지에 먹, 채색.

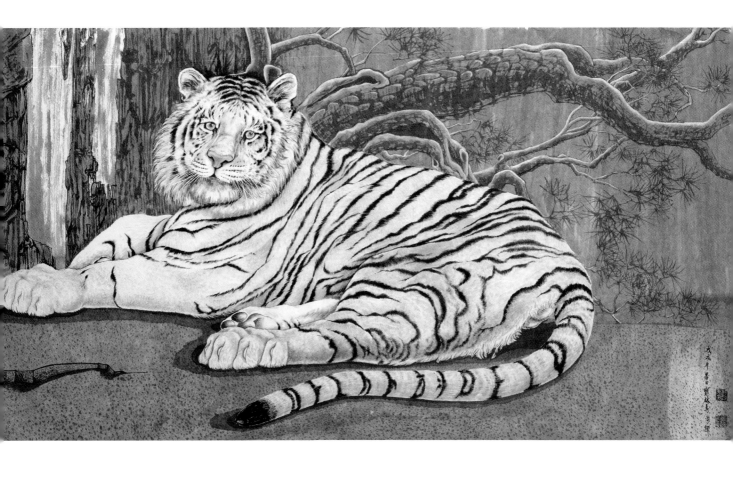

만사형통, 이니셜 백호, 144×73cm, 한지에 먹, 채색.

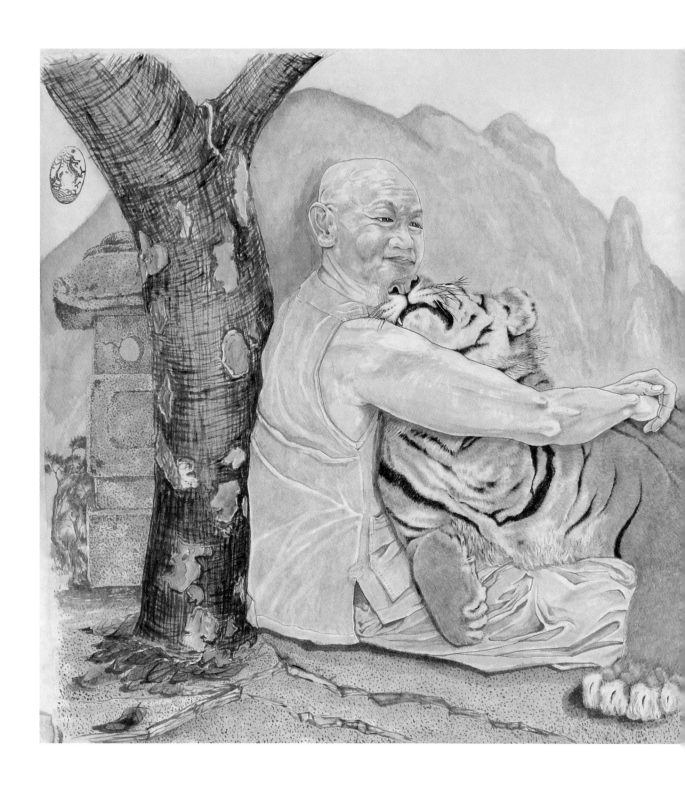

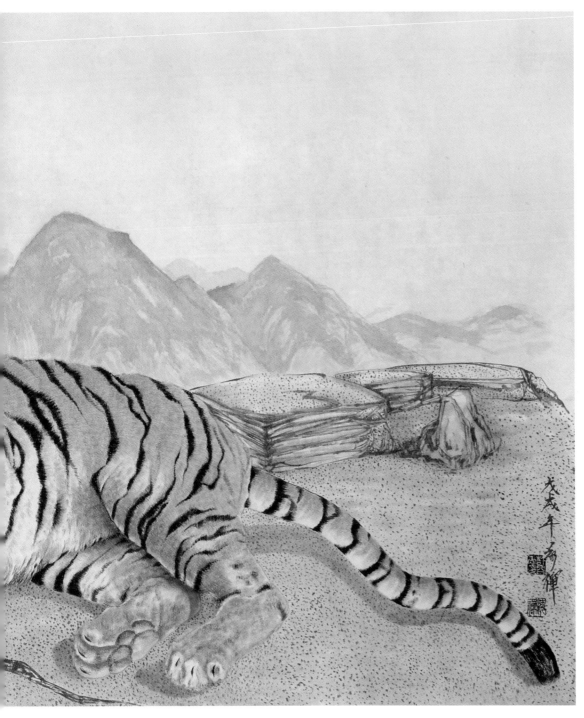

맹우지황, 이니 설 횡폭, 145×72cm, 한지에 먹, 채색.

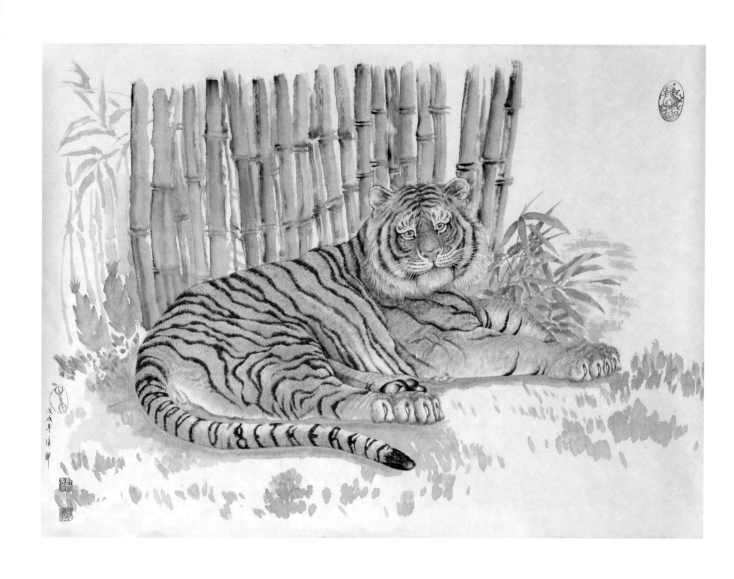

Happy together, 이니셜 황호, 106×72cm, 한지에 먹, 채색.

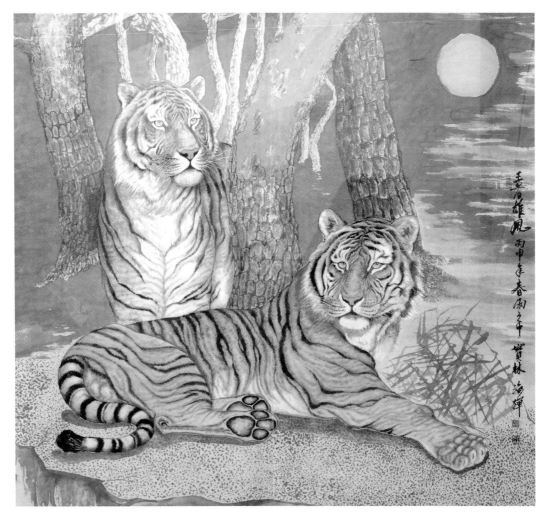

왕자웅풍, 140×128cm, 한지에 먹, 채색.

III
—
작품 모음집

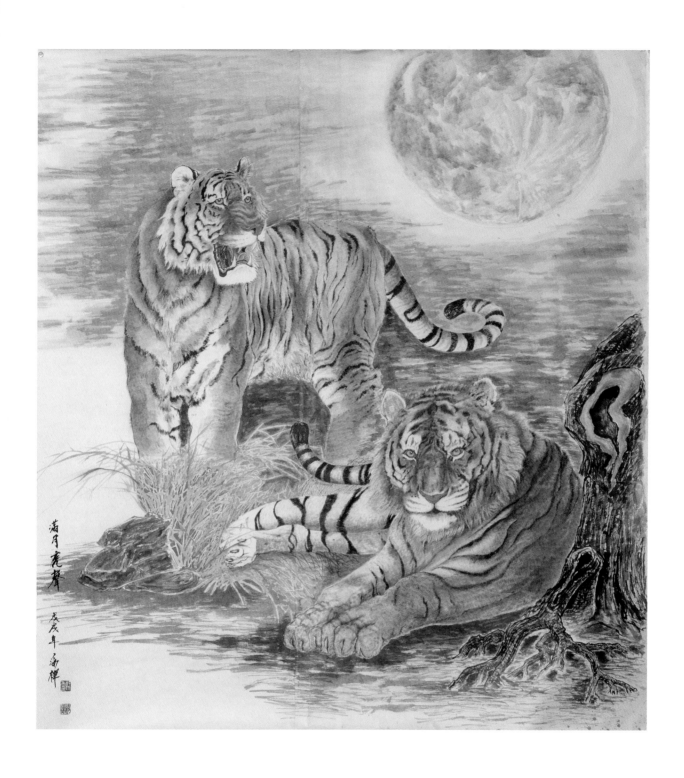

만월호성. 140×128cm. 한지에 먹, 채색.

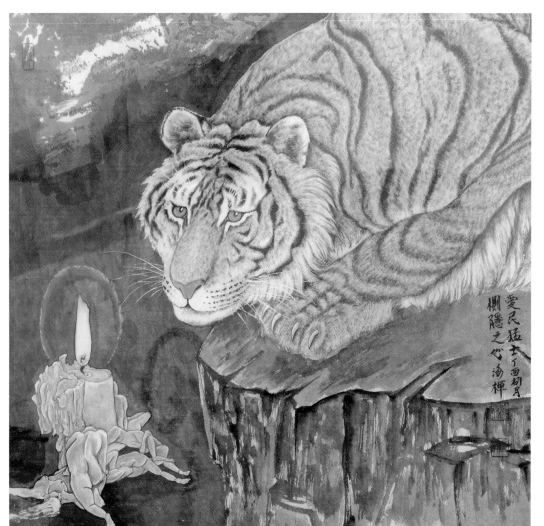

Ⅲ
—
작품 모음집

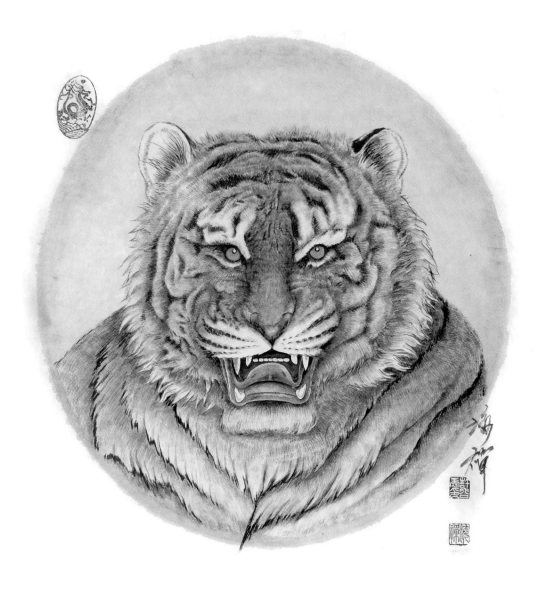

쏜, 52×72cm, 한지에 먹, 채색.

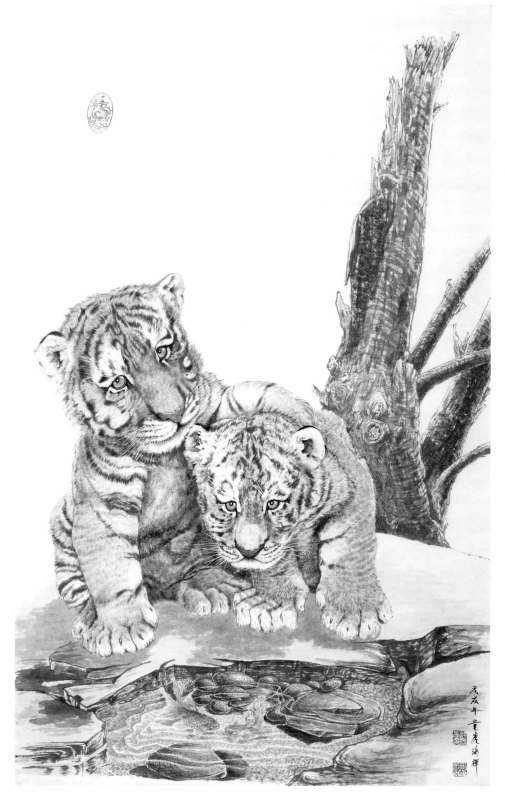

III — 작품 모음집

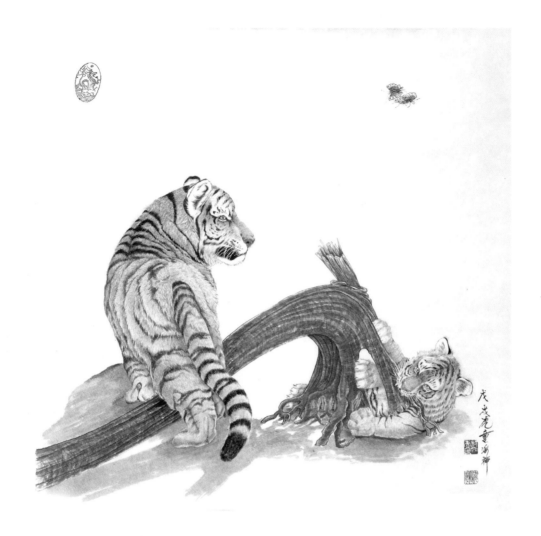

날도 더운데 뭐하니, 72×72cm, 한지에 먹, 채색.

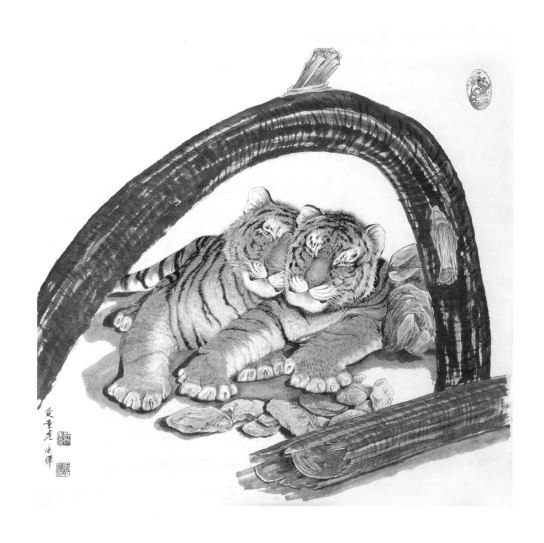

더워도 나는 좋아, 72×72cm, 한지에 먹, 채색.

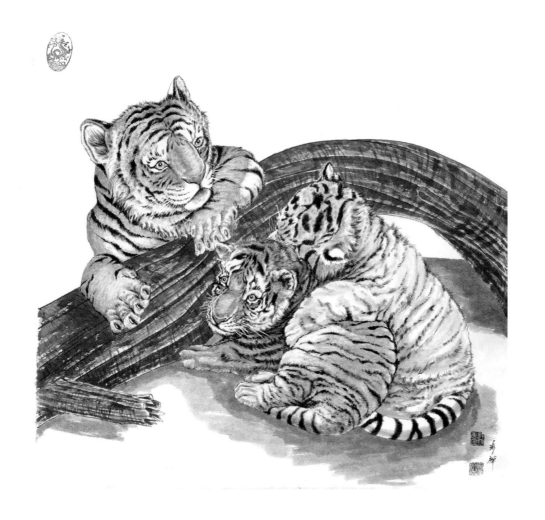

삐치지 마, 72×72cm, 한지에 먹, 채색.

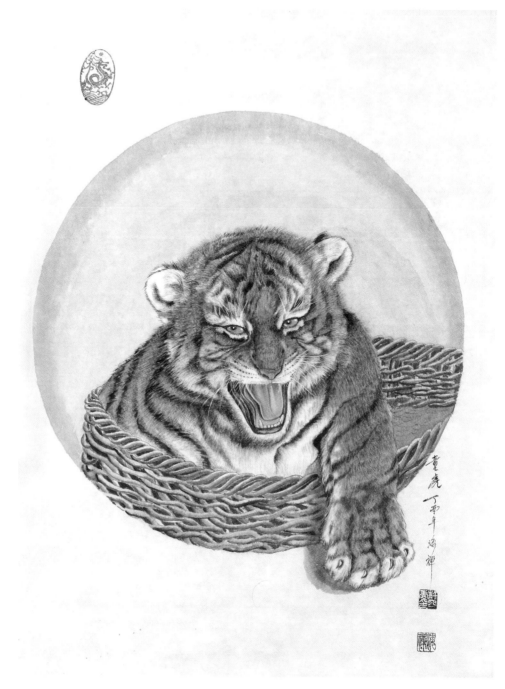

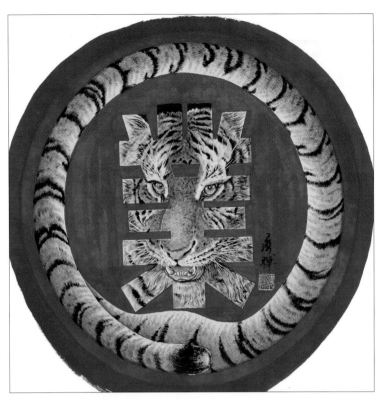

Business success 業 사업발전. 호랑이 부적화. 48×48cm.

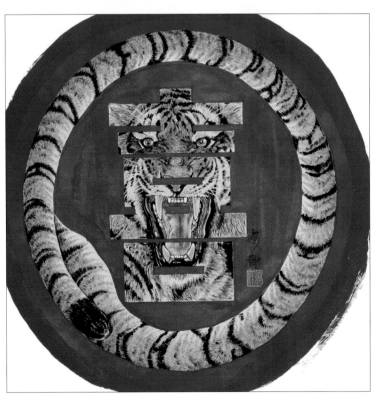

A joiful space 喜 즐거운 곳. 호랑이 부적화. 48×48cm.

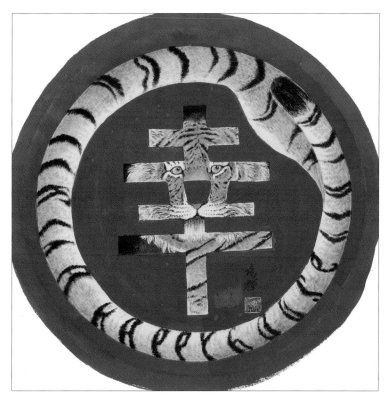

A happy house 幸 행복이 가득한 집, 호랑이 부적화, 48×48cm.

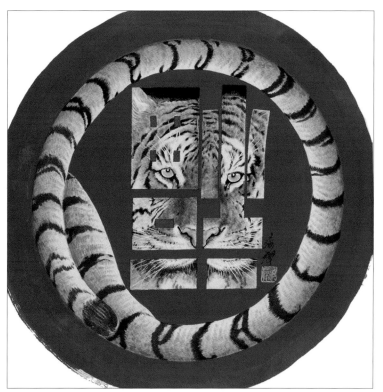

Bless place 福 복이 들어오는 곳, 호랑이 부적화, 48×48cm.

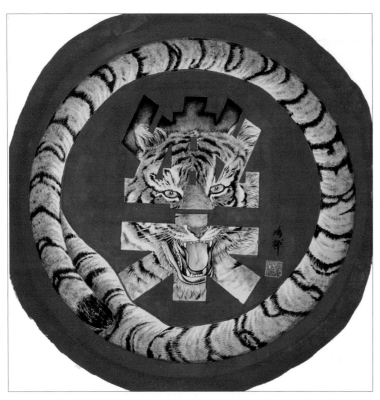

A place joen joy life 樂 즐거운 인생, 호랑이 부적화, 48×48cm.

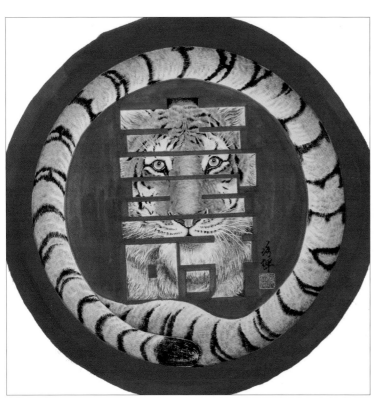

A healthy life 壽 건강한 인생, 호랑이 부적화, 48×48cm.

94

Dragon and tiger 龍 용과 호랑이, 호랑이 부적화, 48×48cm.

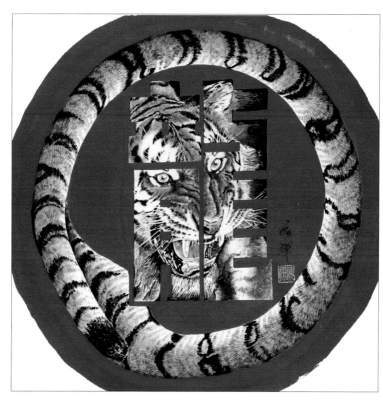

Power energy 氣 파워에너지, 호랑이 부적화, 48×48cm.

III —— 작품 모음집

호기 — 민족의 정기를 그리다

Riches come 財 부자가 된다, 호랑이 부적화, 48×48cm.

평화통일기원군호도(平和統一祈願群虎圖)

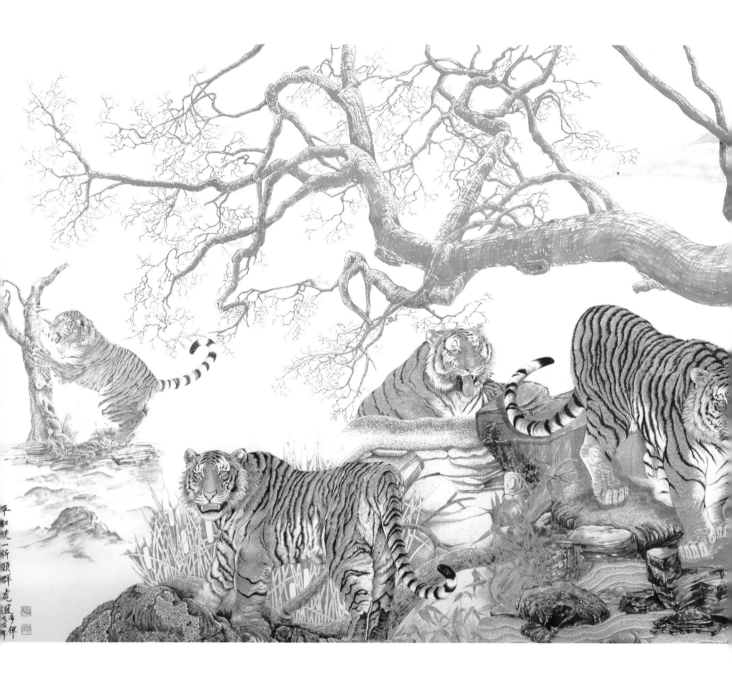

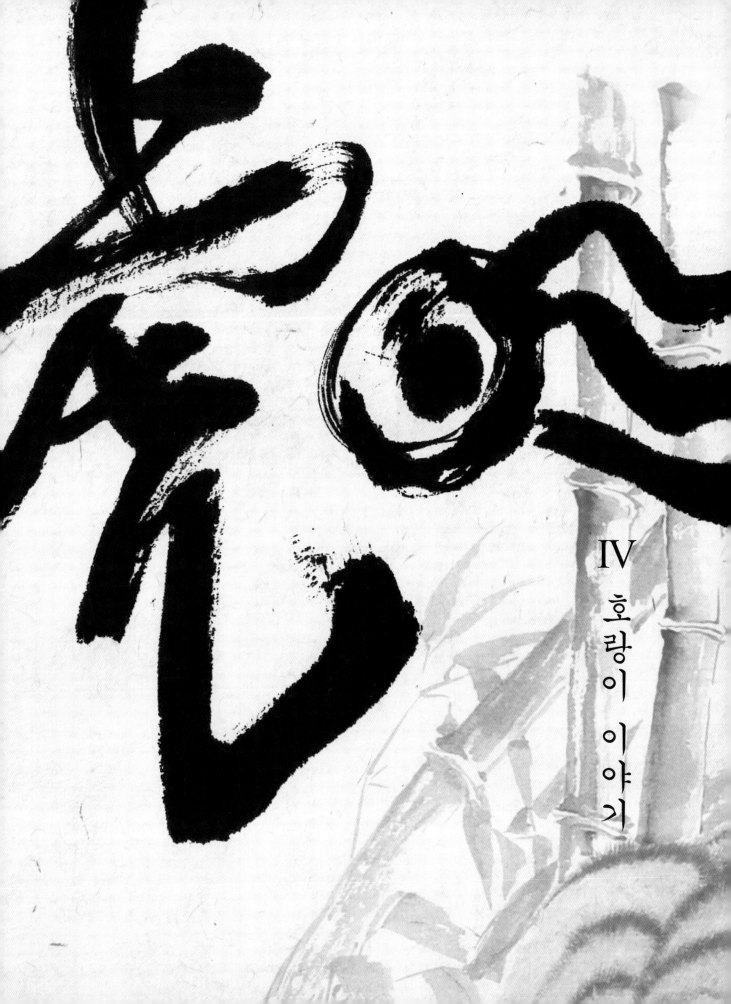

IV 호랑이 이야기

일러두기

〈호랑이와 곶감〉 포함 총 23편의 호랑이 이야기는
'한국콘텐츠진흥원 문화콘텐츠닷컴 www.culturecontent.com,
주관기관 (주)플라잉피그'에서 발췌한 자료입니다.

호랑이와 곶감

옛날 어느 집 외양간에 호랑이 한 마리가 소를 잡아먹으려고 들어왔다. 이때 집 안에서 아기의 울음소리가 크게 들렸다. 아기 엄마가 우는 아기에게 "귀신 온다", "호랑이 온다"고 해도 아기가 울음을 그치지 않더니,

"곶감 줄까?"

했더니 아이가 딱 그치는 것이었다.

'세상에서 제일 무서운 게 호랑이인 줄 알았더니 나보다도 더 무서운 것은 곶감인가 봐.'

호랑이는 이렇게 생각하자 곶감이 두려워졌다. 때마침 외양간에는 소도둑이 들어와 소를 훔치려고 외양간 안을 더듬거리는데 살이 두둑이 찐 털북숭이가 손에 잡히는 것이었다. 소도둑은 소인 줄 알고 그 등에 올라탔다.

"아니, 이게 뭐야. 곶감이잖아!"

순간 호랑이는 바로 그 도둑이 세상에서 제일 무서운 곶감인 줄 알고 외양간을 도망쳐 나와 깜깜한 밤길을 불이 나게 달렸다. 얼마만큼 도망 왔는지 먼동이 트기 시작했다. 그제야 소도둑도 호랑이 등에 탄 걸 알아차렸다. 도둑은 마침 커다란 고목나무가 보이자 호랑이가 그 아래로 달릴 때 고목나무 가지를 붙잡아 호랑이 등에서 벗어났다. 고목나무에 커다란 구멍이 뚫려있었기 때문에 소도둑은 그 안으로 들어가 숨었다.

이때 마주 오던 곰이 호랑이를 보고 말했다.

"왜 그렇게 도망가고 있수?"

"무서운 곶감을 만나 죽는 줄 알았다."

"곶감이라뇨! 사람인데, 그거 잡아서 먹읍시다."

그러나 호랑이는 그래도 미심쩍어 어떻게 잡아먹겠느냐고 물었다.

"그 사람이 구멍 뚫린 저 고목나무 속으로 들어갔는데 내가 그 위에서 똥방귀를 뀔 테니 냄새 때문에 나오면 그때 잡으쇼."

곰이 나무 위로 올라가 구멍 위에 걸터앉았다. 소도둑이 겁에 질려 위를 쳐다보니 곰의 불알이 덜렁거리고 있었다. 도둑이 호주머니에서 노끈 하나를 찾아 곰의 불알에 올가미를 씌우고 잡아당기자 곰이 너무 아파서 고목나무에서 뛰어 내려왔다. 그러자 호랑이가 곰에게 말했다.

"그것 봐라. 곶감이 얼마나 무서운지 알겠지?"

그리고서 호랑이는 슬금슬금 피해서 대밭으로 들어갔다. 마침 장날이어서 사람들이 지나가면서 말하는 소리가 들렸다.

"오늘 장, 곶감 값이 비싸대."

"앗, 뜨거워라. 여기도 곶감이 있었네."

곶감이라는 소리에 호랑이는 그대로 도망가 버렸다.

해와 달이 된 오누이

옛날에 한 어머니가 어린 남매를 키우며 살고 있었다. 남편은 일찍 죽어서 집안 형편이 어렵기 때문에 품팔이를 하며 살았다. 하루는 건너 마을에 일하러 갔다가 돌아오면서 팥죽을 머리에 이고 돌아오는 중이었다. 한 고개를 넘어가려 하니 호랑이 한 마리가 나타나서 팥죽을 달라고 했다.

"어멈, 머리에 이고 있는 팥죽을 주면 안 잡아먹지."

어멈은 팥죽을 호랑이한테 주었다. 그리고 다시 또 한 고개를 넘어가는데 그 호랑이가 또 나타나서,

"팔 한 짝 떼 주면 안 잡아먹지." 이렇게 말하는 것이었다.

그 다음 고개에서 호랑이는 또 다른 팔을 달라고 하더니 결국 어멈을 다 잡아 먹었다. 그리고 어멈의 치마저고리를 입고 머리 수건을 동여맨 후 아이들을 찾아왔다.

"애들아, 엄마가 왔으니 문 열어라."

"우리 엄마 목소리가 아닌데요."

아무리 생각해도 이상해서 아이들이 이렇게 말하자 호랑이는 찬 바람 맞으며 논을 매느라고 목이 쉬어 그렇다며 다시 문을 열어 달라고 했다.

"그러면 이 문구멍으로 손을 내밀어 봐요."

문틈으로 들어온 손이 엄마의 손 같지가 않다고 하자, 호랑이는 들에서 벼를 매다보니 벼풀이 묻어서 거칠거칠하다고 대답했다. 그래도 문을 열어주지 않자 호랑이가 문을 박차고 들어왔다. 아이들은 겁에 질렸지만 꾀를 내서 똥이 마렵다고 말했다.

"방에다 누어라."

"아이고, 방에다 누면 냄새나요."

"그러면 마당에다 누어라."

"그것도 더러워요."

"그러면 밖에 나가서 누어라."

그러자 아이들은 얼른 방문을 빠져나와 집 옆의 커다란 정자나무 위로 올라갔다. 집에 있던 호랑이는 아무리 기다려도 아이들이 들어오지 않자 찾으러 나왔다. 정자나무 아래에는 커다란 샘이 있었는데 나무 위로 올라간 남매의 모습이 샘물에 어른거리고 있었다. 호랑이는 그것을 보고 아이들이 빠진 줄 알고,

"조리로 건질까, 바가지로 건질까?"

라고 말했다. 그 소리를 들은 아이들이 까르르 웃고 말았다.

"너희들 나무에 어떻게 올라갔니?"

"기름 바르고 올라왔지."

영리한 오빠가 일부러 거짓말을 했다. 이 말을 들은 호랑이는 부엌에서 기름을 가져다 나무에 발랐지만 미끄러워서 올라갈 수가 없었다.

"얘들아, 정말 어떻게 올라갔니?"

"도끼로 나무를 찍은 다음에 올라왔지."

아무것도 모르는 어린 여동생이 이렇게 말하자 호랑이가 도끼를 가져와 나무를 찍어대기 시작했다. 이제 곧 호랑이에게 잡힐 참이었다. 남매는 하느님한테 살려달라고 빌었다.

"하느님, 불쌍한 우리를 살려주시려면 새 동아줄을 내려주시고, 죽이려면 헌 동아줄을 내려주세요."

그러자 하늘에서 새 동아줄이 내려와 아이들은 그것을 타고 하늘로 올라갔다. 이것을 본 호랑이도 아이들의 흉내를 내며 하느님께 빌었다.

"하느님, 나를 살리려면 새 동아줄을 내려주시고, 죽이려면 헌 동아줄을 내려주세요."

그러자 하늘에서 헌 동아줄이 내려왔다. 호랑이는 아이들을 쫓아갈 욕심에 헌 동아줄에 매달려 하늘로 올라갔으나 동아줄이 끊어지고 말았다. 호랑이가 떨어진

곳은 수수밭이었다. 호랑이의 엉덩이가 수숫대에 찔려 그 후 수숫대는 호랑이 피가 묻어 빨갛게 되었다고 한다. 또한 새 동아줄을 타고 하늘로 올라간 남매는 오빠는 달이 되고 동생은 해가 되었다고 전해진다.

IV
—
호
랑
이
이
야
기

담배 먹는 호랑이

옛날에 한 남자가 술에 취해 길에서 잠을 자게 되었다. 호랑이가 지나가다 보고서 '내 밥이 저기 있구나.' 하고 달려들었다. 그런데 가까이 가보니 이상한 냄새가 진동하여 냉큼 먹지 못하고 이리저리 냄새만 맡아보고 있었다. 술꾼이 잠에서 깨어 살그머니 눈을 떠보니 호랑이 한 마리가 머리 위에 앉아 코를 대고 냄새를 맡고 있었다. 이거 야단났구나 싶어 자기의 긴 담뱃대를 호랑이의 콧구멍에다 콱 끼워 넣었다. 갑작스럽게 당한 호랑이는 너무 아파서 도망을 쳤다. 산에서 나무를 하던 사람이 호랑이의 그 모습을 보고, 이렇게 사람들에게 말했다.

"산에 갔더니 호랑이가 담뱃대를 물고 다녀."

그 후로 '호랑이 담배 먹던 때'라는 말이 나온 것이다.

호랑이 꼬리는 길고 토끼 꼬리는 짧은 이유

옛날 옛적에 호랑이와 토끼의 꼬리 길이는 서로 같았다.

어느 날 호랑이 한 놈이 배가 고파서 무엇을 잡아먹으려고 산에 올라가니 무엇이 위엄 있는 목소리로,

"야, 이놈아 호랑아! 야, 이놈아 호랑아! 죽은 호랑이 가죽 삼백 장을 벗겨서 바치라고 했는데, 네 이놈 산 호랑이 바치러 왔느냐?"라고 호령했다.

호랑이가 겁을 먹고 급히 내려오는데, 물가에서 가재를 잡고 있던 토끼가 겁을 집어먹은 호랑이를 보고 같이 올라가자고 부추겼다. 호랑이가 겁을 먹고 가려하지 않자 토끼가 "그러면 꼬리를 서로 홀쳐매어서 같이 올라가자."고 했다.

"그러면 그래 보자." 하고 호랑이와 토끼가 서로 꼬리를 묶고 올라갔다. 그때 또,

"야, 이놈아 호랑아! 야, 이놈아 호랑아! 죽은 호랑이 가죽 삼백 장을 벗겨서 바치라고 했는데, 네 이놈 산 호랑이 바치러 왔느냐?" 하는 소리가 들렸다.

이때 또 호랑이가 겁을 먹고 도망치니 토끼도 끌려 내려왔다. 그러다가 토끼의 다리가 망개가시에 걸리니 아무리 당겨도 토끼가 끌려오지 않았다. 이에 호랑이가 죽을 힘을 다해 당기자 토끼의 꼬리가 홀랑 빠져버렸다. 그 후부터 호랑이는 꼬리가 길어서 땅에 끌고 다니고 토끼는 꼬리가 짧게 되었다.

호환을 없앤 강감찬

고려 때 시중 강감찬이 한양부의 판관으로 있을 때, 경내에 호랑이가 매우 많았다. 부윤이 그것을 염려하자, 강감찬이 부윤에게 말하였다.

"그건 아주 쉬운 일입니다. 사나흘만 기다리시면 제가 모두 제거할 수 있습니다." 하고는 종이에 글을 써서 문서를 만들어 아전에게 분부하였다.

"내일 새벽 북쪽 골짜기에 가면 늙은 중이 바위 위에 웅크리고 앉아 있을 걸세. 자네가 불러서 데려오게."

아전이 강감찬의 말대로 가보니, 과연 늙은 중이 남루한 옷을 입고 새벽서리를 무릅쓰고 바위 위에 앉아 있었다. 그 중은 문서를 보더니 아전을 따라 한양부에 와서 강감찬을 배알하고 머리를 조아렸다. 강감찬이 중을 보고 타일렀다.

"네 비록 금수라 할지라도 혼령이 있는 물건일진대 어찌 이렇듯 사람을 해치는가? 너와 더불어 닷새를 약속할 터이니, 추한 무리를 이끌고 다른 곳으로 옮기어라. 그렇게 하지 않으면 모조리 죽여 버리고 말 것이다."

그 중은 머리를 조아리며 사죄하였다. 그러자 부윤이 크게 웃으며 말하였다.

"판관은 잘못 본 게 아니오? 중이 어찌 호랑이겠소?"

강감찬이 말하였다.

"너는 본 모습으로 화할 수가 있겠지?"

그 중이 한 차례 포효를 하더니 한 마리 큰 호랑이로 변하여 난간으로 기어오르는데, 그 소리가 몇 리 밖까지 진동하였다.

강감찬이 "그치거라." 하니, 호랑이는 몸을 뒤집더니 중의 모습으로 돌아가서 공손히 인사를 하고는 사라졌다.

이튿날 아전에게 동쪽 교외로 나가 살펴보라 하니, 늙은 호랑이가 앞서고 새끼

호랑이 수십 마리가 그 뒤를 따라 강을 건너가는 것이었다. 그 뒤로 호환이 없어졌
다고 한다.

- 용재총화에서

IV
—
호
랑
이

이
야
기

좋은 꿈

어떤 사람이 낮잠을 자다가 좋은 꿈을 꾸었다. 그는 무슨 꿈을 꾸었는지는 말도 하지 않고 그저 좋은 꿈을 꾸었다고만 사람들에게 말했다. 동네방네 떠들고 다니면서 좋다고 하니까 "원 별 이상한 사람도 다 있다."는 소문이 났다. 며칠 후 소문이 임금님한테까지 들어가자 임금님은 그 남자를 불러다가 "무엇이 좋은지 말하지 않으면 옥에 가두겠다."고 했으나 그 사람은 입을 열지 않았다. 임금님은 결국 그 사람을 옥에 가두었다.

그래도 그 사람은 좋은 꿈만 믿고 근심도 없이 감옥에서 하루하루를 보내고 있었다. 그러던 어느 날 감옥 한구석 구멍에서 쥐 한 마리가 나와 이리저리 다니며 눈을 어지럽히자 쥐를 잡아서 죽였다. 잠시 후 구멍에서 나온 다른 쥐도 잡아 죽였다. 이렇게 대여섯 마리가 죽었는데 그 다음에는 어미 쥐가 구멍에서 나오는 것이다. 나와서 새끼들에게 냄새를 맡아보더니 죽은 것을 알고 나왔던 구멍으로 들어가더니 조그마한 작대기 하나를 갖고 나오는 것이었다.

'저 놈의 쥐가 무슨 짓을 하려고 저러지?'

그는 어미 쥐의 행동이 너무도 이상하여 가만히 지켜보았다. 어미 쥐가 가져온 막대기로 죽은 새끼들을 이리저리 재니까 쥐들이 모두 살아나는 것을 보고 "예끼 이놈들아!" 하고 소리를 지르니 작대기를 내던지고 쥐들이 모두 구멍 안으로 들어가 버렸다. 그는 이 신기한 작대기를 죽은 것을 살리는 신기한 물건이구나 하고 생각했다. 그것을 호주머니에 간직한 후, 또 '좋다, 좋다.' 하니까 옥을 지키는 사람이 그 말을 듣고 말했다.

"넌 낼 모레면 죽을 놈인데 뭘 좋다고 그러냐? 더군다나 지금 나라에서는 공주님이 죽어서 온 장안이 울음소리로 진동하는데 너만 뭐가 그렇게 좋아서 그래? 나

라에서 알면 넌 당장 죽을 것이야."

옥지기의 말을 들은 그는 작대기를 생각하고 공주를 살려볼까 하여 말했다.

"여보쇼, 공주가 죽었다면 내가 살릴 수 있으니 이 말을 나라님에게 전해 주쇼."

"에이 미친 놈, 말이 되냐?"

"그러지 말고 꼭 좀 말해 주시오. 만약 공주가 살아난다면 당신도 공을 세우는 것 아뇨?"

그러자 옥지기는 속는 셈 치고 한 번 말이나 해보자 생각하여 나라에 이 사실을 알렸다. 임금이 그를 불러다 놓고 정말 공주를 살릴 수 있겠냐고 물었다.

"정말 살려낼 수 있겠느냐?"

"예, 살리겠습니다. 꿀물을 한 대접 타서 가져오고, 내가 죽은 공주의 시체가 있는 방에 들어가겠습니다. 그리고 공주의 방 근처에 아무도 얼씬거리지 않게만 해 주십시오."

이렇게 말하자 임금은 그의 말을 다 들어주었다. 공주의 방으로 들어간 그는 어미 쥐가 새끼 쥐를 살려냈던 그 작대기를 꺼내서 공주 시체를 이리저리 재기 시작했다. 그러자 죽은 공주가 꾸물꾸물 하면서 일어나 눈을 떴다.

"아이, 내가 잠을 너무 많이 잤구나. 내가 목이 마르니 물을 내오라."

공주가 이렇게 말하자 그는 미리 준비해 두었던 꿀물을 공주에게 마시도록 했다. 죽었던 공주가 살아나자 임금은 너무 기뻐서 온 신하들을 불러놓고 잔치를 했는데 그 자리에서 공주를 살려놓은 이 사람을 공주와 결혼하도록 했다. 드디어 임금의 사위인 부마가 되었다.

죽은 공주를 살렸다는 소문은 중국까지 알려졌다. 조선 땅에 죽은 사람을 살릴 수 있는 사람이 있다 하니 불러들여오라는 중국 황제의 청에 이 사람은 중국까지 가게 되었다.

중국으로 가는 도중 어떤 깊은 산을 지나는데 커다란 호랑이가 가로막고 앉아 더 이상 가지 못하게 하는 것이다.

"중국 천자의 청을 받고 가는 사람인데 어째서 길을 막고 못 가게 하느냐?"

이렇게 말하자 호랑이는 꼬리로 툭툭 치면서 머리로는 자신의 등을 가리키며 타라는 시늉을 했다. 그가 호랑이 등에 올라타자 쏜살같이 달려서 기암절벽의 굴 앞에다 내려놓는 것이었다. 그리고는 굴 안으로 들어갔다가 새끼 한 마리를 데리고 나왔다. 새끼가 입을 딱 벌리고 있는데 입 안을 들여다보니 목구멍에 굵은 뼈다귀가 걸려 있었다.

"이걸 빼 달라고 나를 여기까지 데려 온 것이냐?"

이렇게 묻자 호랑이는 고개를 끄덕였다. 그가 새끼 호랑이의 입 속에 걸린 뼈다귀를 손을 넣어서 빼주니 호랑이는 다시 자기 등에 타라고 하였다. 다시 호랑이 등에 올라타자 호랑이는 또 쏜살같이 달려서 어느 공동묘지 앞에 그를 내려놓았다. 호랑이가 어떤 묘를 자꾸 파더니 백골을 꺼내놓고는 자기 입에서 수건을 하나 꺼내서 그 백골을 이리저리 쓸어내리자 놀랍게도 그 백골에 살이 붙기 시작했다. 그러더니 차츰 사람의 형상이 되었다. 그러나 아직 숨을 쉬고 있는 것은 아니라서 그는 자기가 가지고 있던 작대기를 이용하여 다시 살려놓으니 오래 전에 죽었던 백골이 사람으로 살아나, "아아, 정말 오래 잤구나." 하면서 그 곳을 떠나는 것이었다.

호랑이는 그 수건을 건네준 후 다시 자기 등에 타라고 시늉했다. 다시 등에 오르자 획 하고 달려서 처음의 그 자리에 데려다 놓는 것이었다. 그는 사람을 살리는 작대기와 수건(환생포)을 갖고 중국 황제 앞에 나서자 황제가 말했다.

"네가 정말 죽은 사람을 환생시킬 수 있단 말이냐?"

"예, 죽은 사람도 살리고 오래 전에 백골이 되었어도 살려낼 수 있습니다."

"그렇다면 내 딸이 죽은지 꼭 십 년이 되었는데 좀 살려다오."

"그럼 백골을 파오시오."

백골을 파오자 방안에 들여놓고 이불을 덮은 후 그 주변엔 아무도 얼씬거리지 못하게 했다. 그리고 수건을 꺼내 이리저리 쓸어내리니 살이 붙기 시작했다. 숨만 쉬지 않을 뿐 완전히 사람의 모습으로 다시 돌아온 것이다. 이어서 작대기로 또 이리저리 재니 이번에는 숨마저 쉬면서 살아나서 목이 마르다고 하여 꿀물을 주었다. 황제는 딸이 다시 살아나자 너무나 기뻐서 잔치를 베풀고 그 딸을 이 사람에게 맡겨

중국의 부마까지 되었다.

중국 사람들도 그에게 죽은 사람들을 살려달라고 하는 바람에 수없이 많은 죽은 사람과 백골을 일렬로 눕혀 놓고 수건과 작대기를 긴 채찍에 매어 놓은 후 말을 타고 쓸어내렸더니 수많은 사람들이 되살아났다. 중국의 인구가 오늘날처럼 많아진 것은 그때부터라고 한다.

- 한국구전설화 4(p. 226) 참고.

호랑이와 결의형제한 엿장수 (호랑이 동생)

옛날에 조실부모하고 엿을 팔아 살아가던, 한 엿장수가 있었다. 어느 날 길을 잘못 들어 엿판을 짊어지고 산골짜기로 들어가는데, 날은 맑고 달은 휘영청 밝은 것이 노래 부르기 좋은 분위기였다. 엿장수는 꽹과리를 흥겹게 치면서 노래를 불렀다.

그때 근처를 지나가던 호랑이가 우연히 그 꽹과리 소리를 듣고 자기도 흥에 겨워 덩실덩실 춤을 추며 따라왔다. 호랑이는 엿장수에게 반해 엿장수를 자기 동굴로 초대한다. 그리고 결의형제하자고 하며 스스로 동생이 되기를 청했다. 엿장수는 동굴에 있으면서 수발들어주는 호랑이 아우 덕분에 잘 지낸다.

그러던 어느 날 호랑이가 엿장수에게 "형님, 장가갈 마음 없소?" 하고 묻는다. 엿장수는 "장가갈 마음은 있지만, 이 깊은 산중에 어느 사람이 딸을 주겠소."라고 대답한다. 그러나 호랑이 아우는 걱정 마시라고 장가갈 준비나 하라고 한다.

어느 날 호랑이는 시집갈 준비하며 머리를 감고 있던 김정승 딸을 업어온다. 엿장수는 혼절한 김정승의 딸이 깨어나자 미음을 끓여 먹이면서 잘 보살펴준다. 그렇게 지내다가 처녀와 엿장수는 깊은 산골에서 부부의 인연을 맺고 함께 살게 된다. 얼마 후, 엿장수는 처녀에게 자기 동생인 호랑이를 소개시켜 준다. 호랑이는 처음에 형수가 놀랄까 걱정되어 뒤돌아서서 한발씩 굴로 들어온다. 형수가 놀라자 며칠 후 다시 뒷모습을 보이며 굴로 들어온다. 이런 행동을 며칠 동안 반복하다가 형수에게 드디어 자신의 앞모습을 보여주고 형수를 안심시켜준다. 그렇게 지내는 동안 서로 정이 깊이 든다.

어느 날 호랑이는 형수를 서울 동구 밖까지 데려다 준다. 처가에서는 오랜만에 나타난 딸을 보고 매우 놀란다. 그리고 사위를 시험하게 된다. 엿장수는 다른 사윗감 후보와 말 타기 경주, 말 타고 강 건너 갔다 오기 경주를 하는데, 호랑이 동생의

도움으로 이기게 되어, 처가로부터 정식 사위로 인정받게 된다. 이에 호랑이 동생은 엿장수 부부에게 작별인사를 하고 떠나간다.

호랑이가 떠난 다음날 밤 호랑이가 엿장수 부부의 꿈에 나타나 모처의 함정에 빠진 자신을 구해달라고 한다. 엿장수 부부가 가보니 과연 호랑이가 함정에 빠져있어 이를 구해준다. 다음날 밤에도 호랑이가 엿장수 부부의 꿈에 나타나 같은 곳의 함정에 빠진 자신을 구해달라고 하여 엿장수 부부가 또 가보니 과연 호랑이가 함정에 빠져있어 이를 구해준다.

호랑이는 부부의 은혜에 감사해 하며, 자기는 나이가 들어 더 이상 살기 어려울 것이라고 말한다. 그리고 자기가 서울 장안에 출현할 것이고, 나라에서는 자신을 잡기 위해 천금 상에 높은 벼슬을 내릴 것이니, 자기를 잡으러 오라고 부탁한다. 엿장수는 그 부탁에 따라, 호랑이를 잡아 많은 재산과 높은 벼슬을 상으로 받는다. 결국 엿장수는 부귀영화를 누리게 되고, 몰래 호랑이 뼈를 수습하여 양지에 묻어 준다.

할머니를 잡아먹으려던 호랑이

옛날에 한 할머니가 팥 밭을 매고 있는데 백호 한 마리가 나타나서 할머니를 잡아먹겠다고 했다. 그러자 할머니가 자기는 죽을 제일 좋아하니 죽이나 쑤어 먹은 다음에 잡아먹으라고 했다. 백호가 정 그렇다면 그 말을 들어주겠다고 한 뒤 산으로 올라갔다.

할머니는 집에 와서 죽을 한 가마 쑤어가지고 먹으려고 하는데 백호한테 잡혀 먹힐 것을 생각하니 너무 슬퍼서 먹지도 못하고 울고 있었다. 그 때 막대기가 들어와 왜 우느냐고 물었다.

"할머니 왜 그렇게 서럽게 우나요?"

"백호가 날 잡아먹겠다고 하니 너무 슬퍼서 울지."

"나한테 죽 한 사발 주면 못 잡아먹게 할게."

그래서 할머니는 막대기한테 죽 한 사발을 주었다. 막대기는 죽을 다 먹고 샛문 위로 올라가 있었다.

그 다음에는 멍석이 와서 왜 우느냐고 물었다.

"백호가 날 잡아먹겠다고 하니 너무 슬퍼서 울지."

"나한테 죽 한 사발 주면 못 잡아먹게 할게."

죽 한 그릇을 다 먹은 멍석은 뜰에 나가 펴져 있었다.

그 다음에 송곳이 와서 왜 우는가 물었다. 백호한테 잡혀먹을 생각하니 슬퍼서 운다고 했다. 송곳도 마찬가지로 죽을 한 그릇 주면 못 잡아먹게 하겠다고 해서 죽을 주니 다 먹고서 부엌 바닥에 가 있는 것이었다.

그 다음에는 달걀이 와서 죽을 주자 달걀은 부엌 아궁이에 들어갔다.

그러자 이번에는 자라가 왔다.

"왜 울지?"

"백호가 날 잡아먹겠다고 하니 너무 슬퍼서 울어."

"나한테 죽 한 사발 주면 못 잡아먹게 할께."

자라한테 죽을 주자 죽을 다 먹은 자라는 물 함지에 들어가 앉았다.

마지막엔 개똥이 와서 왜 우는가 물어 똑같은 대답을 했더니 마찬가지로 죽을 달라고 했다. 죽을 다 먹은 개똥은 부엌 바닥에 가 앉았다. 조금 지나자 백호가 왔다.

"할머니 약속대로 내가 왔어. 그런데 왜 이렇게 춥나."

백호는 춥다면서 아궁이로 가서 불을 쬐려고 하자 아궁이 안에 있던 달걀이 툭 튀어나와 호랑이의 눈을 맞혔다. 백호가 깜짝 놀라 뒤꽁무니 치다가 송곳에 엉덩이를 찔렸다. 이번에는 또 놀래서 물러나다 부엌 바닥에 있던 개똥을 짚었다.

"에이 더러워. 에이 더러워."

백호가 손을 씻으려고 물 함지에 넣었더니 자라가 호랑이 손을 물고 말았다. 백호가 또 놀래서 샛문을 나가려하는데 이번에는 막대기 내려와서 백호의 머리통을 마구 후려갈기니 그만 죽고 말았다. 이 때 멍석이 와서 뚜르르 말자 지게가 지고 강물에 내던져 버렸다.

호랑이 꼬리에 흰 털이 생긴 이유는

옛날에 짐승 털가죽을 팔아 생계를 이으며 늙은 어머니와 가난하게 살던 사람이 있었다.

어느 날 그는 짐승을 잡으려고 산에 갔다가 커다란 호랑이를 만났다. 호랑이를 잡을 수만 있다면 큰돈이 될 수 있겠지만 호랑이를 잡기는커녕 커다란 나무 위로 도망쳤다. 호랑이가 나무 위를 쳐다보며 으르렁거리자, 나무 위로 올라간 사람은 호랑이를 보고 "형님, 형님" 하고 말을 걸었다.

"내가 너를 잡아먹으려고 하는데, 왜 나를 보고 자꾸 형님이라고 하느냐?"

무섭게 날뛰던 호랑이가 이상하다는 듯 말했다.

"아이고, 형님. 이제야 형님을 찾게 되었네요. 집에 계신 어머님께서는 형님이 호랑이 탈을 쓰고 어디론가 나간 후 찾을 수 없다고 밤낮으로 걱정하셨는데 말입니다."

"네가 내 동생이라면 어머니가 여태 살아 계신단 말이냐?"

"그럼요. 내가 어머니를 모시기 위해서 이렇게 짐승을 잡아 털가죽을 벗겨 장사를 하며 겨우 먹고 살죠."

그 말을 들은 호랑이는 눈물을 뚝뚝 흘리면서 이렇게 한탄하며 말했다.

"아, 나는 무슨 죄가 있기에 부모 뱃속에서 태어나 이렇게 못된 짐승이 되어, 생전 부모마저 못 모신단 말이냐?"

그리고는 오늘 밤 집에서 인기척이 나면 내다보라고 하면서 이 사람을 집으로 돌려보냈다. 그런데 그날 밤 집 앞에서 '쿵' 하는 소리가 나서 문을 열고 보니 커다란 산돼지 한 마리가 쓰러져 있었다. 호랑이가 물어다 놓고 간 것이었다. 그래서 산돼지 고기는 물론 가죽까지 벗겨 요긴하게 쓸 수 있었다.

그러던 어느 날 그 호랑이가 다시 나타나 어머니를 한 번 만나 뵙고 싶다고 청을 했다. 그렇게 하겠다고 약속한 아들은 어머니에게, 호랑이가 오거든 '네가 어디 갔다 인제 왔냐고 하면서 아주 반갑게 맞이해 달라.'고 부탁했다. 그러나 호랑이를 만난 어머니는 무서워서 떨기만 했다. 아들이 재차 어서 시킨 대로 말하라고 조그마한 소리로 재촉했다. 그제야 어머니는 마음을 가다듬고 아들이 시킨 대로 말할 수 있었다.

호랑이는 불효자식을 용서해 달라고 하면서 눈물을 흘렸다. 그리고는 아들에게 다정하게 장가갈 준비를 하라고 하였다. 하루가 지나자 다시 문 밖에서 쿵 하는 소리가 들려 문을 열어보니 호랑이가 웬 색시 하나를 업어 왔는데, 여자는 기절해 있었다. 아들이 여자를 데려다가 따뜻한 물에 수족을 씻으니 깨어났다. 그리고 죽을 먹은 여자는 차츰 기운을 되찾았다.

그 후 아들은 호랑이가 데려온 여자와 결혼을 하였다. 어느덧 삼 년이 흘렀다. 하루는 호랑이가 동생을 보고 말했다.

"애야, 제수씨도 너와 결혼한 지 삼 년이나 되었으니 친정에 다녀오도록 해야지?"

"그럼 어떻게 보내야 하우?"

"걱정 말고, 내가 말을 하나 구해 올 테니 말가죽을 칼 자리 없이 잘 벗겨서 나에게 씌워 다오."

호랑이가 시킨 대로 말가죽을 잘 벗겨서 호랑이에게 뒤집어씌우니, 호랑이는 제 등허리에 동생과 제수씨를 태우고 제수씨의 친정집까지 달려왔다. 마침 이 날은 제수씨가 호랑이에게 잡혀갔던 날이었기 때문에 무당을 불러다 굿을 하고 있는 중이었다. 그러나 죽은 줄 알았던 딸이 나타나자 혼비백산하는 부모님께 그 동안의 일을 모두 말하며 신랑까지도 소개했다. 그런데 그 굿판에는 색시와 약혼했던 남자가 와서 구경하고 있었다. 자기와 혼인하기로 했던 여자가 호랑이에게 물려 죽었는데 굿을 해서 죽은 사람의 길을 갈라준다고 하니까 와 본 것이었다. 그러나 다시 살아 돌아온 여자는 결혼까지 했으니 어떻게 하면 좋을까 여러 가지 궁리를 한 후 다음날

나타나서 말했다.

"당신 나하고 바둑을 두어서 당신이 이기면 내가 당신에게 내 재산의 반을 주고, 내가 이기면 당신의 여자를 내게 주고 가는 게 어떻겠소?"

그날 밤 남편이 근심걱정에 끙끙 앓자 색시는 왜 그러느냐고 물었다. 남편의 이야기를 들은 색시는,

"그 사람이 나무 바둑판을 가져오면, 당신이 다른 바둑판을 내오겠다고 하세요."라고 방법을 가르쳐 주는 것이다.

다음날 바둑을 두게 되었는데, 색시가 시킨 대로 말하자 색시는 유리 바둑판을 가져왔다. 신기한 이 바둑판은 수가 저절로 보이는 바둑판이어서 남편이 이기고 재산도 반을 얻게 되었다.

그래도 색시의 예전 약혼자는 물러서지 않고 다시 내기를 하자고 신청했다. 이번의 내기 방법은 말을 타고 강물을 먼저 건너가기였다. 자기가 이기면 여자를 데려가겠다는 것이고, 지면 자신의 재산을 내놓겠다는 것이다.

두 번째 문제를 가지고 이 사람이 또 고민을 하는데, 호랑이는 그 이야기를 듣고 걱정하지 말고 내기를 하라고 했다. 그리고 호랑이는 배가 고프다면서,

"처가에 가서 밥 좀 가져다가 여기 사방에다 뿌려 놓아라. 개들이 그걸 먹으러 오면 내가 그 개를 잡아먹게."

이렇게 말하자 호랑이가 시키는 대로 했더니 개들이 모여들었고 호랑이는 그것을 잡아먹은 후 기운을 낼 수 있었다. 색시의 예전 약혼자는 호랑이한테 말가죽을 씌어놓은 것은 모르고 이 남자가 타고 온 말이 비리비리 하다고 생각해서 또 내기를 걸었지만 결과는 뻔한 것이었다. 개까지 잡아먹고 배가 든든해진 말가죽을 덮어쓴 호랑이는 이 남자를 태운 후 날아갈 듯이 강을 건너 또 이기고 말았다.

이번 내기에서도 진 색시의 예전 약혼자는 이제는 이 남자의 말을 팔라고 했다. 그래서 남자는 또 호랑이한테 찾아가 물었다.

"형님을 팔라는데 어쩌지요?"

"팔아라."

그는 호랑이 형이 시키는 대로 했다. 그런데 말가죽 씌운 호랑이를 말인 줄 알고 말죽을 먹이러 간 사람들이 차례로 없어지는 이상한 일이 자꾸만 생기는 것이었다. 이번에는 호랑이가 잡아먹은 줄도 모르고 주인이 자기가 말죽을 주겠다고 와서는 끝내 그 마저 잡아먹혔다.

그 후 아들은 어머니를 모시고 색시와 부자가 돼 잘 살았다. 그러다 어머니가 돌아가시게 되었다. 호랑이는 손자 호랑이들을 데리고 와서 어머니의 장례를 지내게 되었는데 이 때 호랑이 꼬리에 베 헝겊을 달아주었다. 그 후로 호랑이 꽁지에 한얀 털이 나게 되었다고 한다.

"내 생전 어머니를 모시면서 효도를 못했으니 삼년간 시묘를 하겠다."

이렇게 말한 호랑이는 산에다 모신 어머니 옆에서 지내다가 굶어 죽었다고 한다.

호랑이를 물리친 토끼와 거북

옛날에 큰 강가에 사는 거북이가 새끼를 세 마리 낳자 나무 위로 올라가 살고 있었다. 어느 날 호랑이가 거북이 새끼를 잡아먹으려고 나무 밑에 와서,

"거북아 네 새끼 한 마리 안주면 잡아먹는다."

이렇게 말하자 거북이가 무서워서 새끼 한 마리를 호랑이한테 주었다. 그런데 호랑이는 배가 고파지자 또 찾아 와서 새끼 한 마리를 달라고 했다. 거북이는 할 수 없이 또 한 마리의 새끼를 줄 수밖에 없었다. 그러나 약속도 안 지키는 고약한 호랑이가 또 나타나 언제 새끼를 달라고 할지 몰라 수심이 가득했다. 이런 거북이를 본 토끼가 대밭에서 깡충깡충 뛰어나와 왜 그러느냐고 거북이에게 물었다.

"거북아, 왜 그렇게 근심에 싸여 있니?"

"호랑이에게 새끼 두 마리를 주었는데 하나밖에 안 남은 새끼마저 달라고 할까 봐 그래."

그러자 토끼는 호랑이를 물리칠 수 있는 방법을 가르쳐 주었다.

"내가 가르쳐주었다고는 하지 말고, 호랑이 너는 고춧대도 못 올라오고 까죽대도 올라 오 지 못한다고 하던데 어떻게 내 새끼를 잡아먹지? 이렇게 말해."

그리고 토끼는 대나무 밭으로 들어가 숨어버렸다. 다시 호랑이가 나타났다.

"거북아, 거북아."

"오냐."

항상 '예'하고 말하던 거북이의 말투가 달라져 호랑이는 눈이 동그래졌다.

"네 새끼 한 마리마저 나를 주면 안 잡아먹겠다."

"야, 이놈아, 너는 고춧대도 못 올라오고 까죽대도 올라오지 못한다고 하더라."

"누가 가르쳐주던?"

"대밭의 토끼가 와서 그러더라."

호랑이가 화가 나서 토끼를 잡아먹겠다고 대밭으로 갔지만 토끼는 이미 숨어 버린 다음이었다. 화를 내며 다시 거북이한테 온 호랑이가 거북이를 잡겠다고 나무를 물어뜯으며 올라오려고 했다.

"이거 큰일 났네. 호랑이는 고춧대도 못 올라오고 까죽대도 올라오지 못한다고 했는데."

거북이는 어찌할 바를 몰랐다. 내려갈 수도 올라 갈 수도 없는 처지였다. 나무를 물어뜯고 올라온 호랑이가 이제 한 발만 더 디디면 새끼는 물론 자기도 잡아먹히게 되었다. 그 순간 거북이가 꾀를 냈다.

"여기 있다."하며 새끼를 주는 척했다.

그러자 호랑이는 정말로 새끼를 주는 줄 알고 두 손을 뻗쳐 잡으려다가 강물에 떨어져 죽고 말았다.

호랑이에게 얻은 보물

옛날 옛적에 혼인식이 있어 신랑은 말 타고 신부는 가마 타고 가는 길이었다. 그때 사나운 호랑이가 나타나서 길을 막아선다. 신부가 호랑이에게 물었다.

"너! 나를 잡아먹을 것이냐?"하니 호랑이가

"아니다. 신랑 잡아먹을 것이다."라고 하였다.

신부는 신랑 잡아먹지 말고 나를 잡아먹으라고 하니, 호랑이가 신부는 안 잡아먹는다고 한다. 그러자 신부는

"신랑을 잡아먹으려면, 나 먹고살 것을 보장해 달라."고 한다.

그러자 호랑이는 팔모되(팔각형으로 된 됫박)를 꺼내 준다. 그 됫박은 각 모서리를 문지르면서 소원 한 가지씩 말하면 각 모서리마다 밥, 집, 돈 등이 한 가지씩 나온다고 얘기해 준다. 그러나 호랑이는 일곱 모서리까지만 어떤 소원을 이룰 수 있는 지 이야기해 주고, 마지막 여덟 번째 모서리로는 어떤 소원을 성취할 수 있는 지 일러주지 않는다.

신부가 남은 한 모서리는 뭐하는 데 쓰냐고 따지면서 묻자, 호랑이는 문지르면서 미운 놈 있으면 죽으라고 하면 죽을 것이라고 말해준다. 그러자 신부는 "미운 놈 너(호랑이) 죽어라!" 하면서 됫박을 문지르니 과연 호랑이가 죽어 넘어졌다.

그 후로 신부와 신랑은 그 됫박을 사용해서 평생을 잘 먹고 잘 살았다고 한다.

호랑이와 소금장수

옛날에 소금 짐을 지고 팔러 다니며 사는 소금장수가 있었다. 어느 날 소금장수가 소금을 팔러가다 땅이 질퍽대는 벌판에 이르자 잠시 쉬면서 '담배나 한 대 피우고 가야겠다.'고 말했다.

그런데 보이는 것은 아무것도 없는데 누군가가 소금장수가 한 말을 그대로 따라 하는 것이었다. 소금장수는 아무래도 둔갑하여 몸을 숨긴 호랑이의 짓인가 보다고 생각하니 무서워졌다. 어떻게 하든지 도망치는 수밖에 없었다.

"이제 쉬었으니까 다시 가야지."

"이제 쉬었으니까 다시 가야지."

보이지도 않는 물체는 여전히 소금장수가 하는 말을 따라서 했다. 그러다 마침 고개를 넘어 아래 마을을 내려다보니 잔치를 하는 집이 보였다. 사람들이 북적대고 있었으며, 마당에서도 멍석을 깔고 술과 음식을 먹고 있었다. '옳지, 둔갑해서 숨은 호랑이를 이 때 따돌려야지.' 소금장수가 이렇게 생각하고 또 말했다.

"잔치 집에서 술이나 한 잔 얻어먹고 가야겠다."

"잔치 집에서 술이나 한 잔 얻어먹고 가야겠다."

그러나 또 이렇게 똑같이 말하는 것이었다. 그래도 잔치 집에 가려고 하니 보이지 않는 그 호랑이가 붙잡고 있는지 도무지 움직일 수가 없었다.

"술 한 잔 얻어먹고 올 테니 여기 꼭 있어라."

"도망가려고?"

"그럼 내가 여기에다 소금 짐을 놓고 갔다 올 테니까 짐을 지키고 있으면 되잖아."

둔갑해서 눈에 안 띄지만 그 호랑이는 그래도 자기와 함께 가야 한다고 말했다.

"날 못 믿겠으면 저 칡넝쿨을 내게 동여맬 테니까 네가 이 칡넝쿨을 붙잡고 있

으면 될 것 아냐."

그렇게 해서 간신히 호랑이를 속인 소금장수는 잔치 집으로 가서 그 끈을 다시 지게 목발에다 매어 놓고 술과 음식을 얻어먹은 후 소금 짐을 짊어지고 도망을 가버렸다.

몇 년이 지났다. 소금장수는 자기가 겪었던 옛 일을 잊어버렸는지 둔갑한 호랑이를 만났던 그 고개를 다시 넘어가게 되었다. 해는 넘어가는데 오두막집이 하나 있어서 주인을 찾았다.

"주인 양반, 주인 양반."

"거기 뉘시오?"

"해가 저물었으니 하룻밤 묵게 해주시오."

"어서 들어오시오."

이렇게 해서 소금장수는 그 오두막집에 묵게 되었는데 주인이 차려온 저녁밥에는 손톱과 발톱뿐이었다. 분위기가 이상했지만 먹는 시늉을 하다가 그냥 내놓고 앉아있자 주인은 이야기를 해달라고 했다.

"나는 이야기를 못해요."

"어제 본 일도 얘기요, 오늘 본 일도 얘긴데 왜 못하시오?"

주인이 이렇듯 이야기를 해달라고 성화를 하자 할 수 없이 몇 년 전 이 곳에서 겪은 이야기를 하게 되었다.

"소금을 짊어지고."

"그래서?"

"질퍽한 펄에 앉아서 담배 한 대를 피고 간다고 그러니까."

"그래서?"

"'아이고 어서 가야겠다.' 그러면 '아이고 어서 가야겠다.' 그래서……."

"그래서?"

"소금 짐을 짊어지고 고갯길을 올라와 아래를 내려다보니 잔치 집이 있어서 술이나 한 잔 얻어먹겠다고 했더니."

124

"그래서?"

"그래서 칡넝쿨을 가져다가 내 몸뚱이에 매고 끝은 붙잡게 한 뒤 나중에 지게 목발에다 매어 놓고서는 내가 집으로 도망친 후 이제야 내가 이렇게 왔다고." 이렇게 이야기를 하니, 호랑이는

"그러냐, 으헝~."

하고는 소금장수를 잡아먹었다.

호랑이로 변신한 효자 (황팔도)

옛날 어느 마을에 병에 걸린 홀어머니를 모시고 사는 한 효자가 있었다. 어머니가 병에 걸려 온갖 약을 다 써보고 무당을 불러다 굿도 했지만 어머니 병은 좀처럼 낫지 않았다. 그러던 어느 날 스님이 찾아와서 시주를 청하자,

"시주보다도 우리 어머니 병을 치료해 준다면 무엇이든지 드리겠습니다."

아들이 이렇게 말하자 스님이 안으로 들어가 맥을 짚어 보고 무서운 병이라고 말했다.

"이 병이 나으려면 누런 개 즉, 황구(黃狗) 100 마리를 잡아 생간만 잡수시게 하시오."

"어떻게 그 많은 황구를 100마리씩이나 구할 수 있습니까?"

그러자 스님은 바랑에서 책을 하나 꺼내 주면서 개를 잡는 법을 가르쳐 주었다.

"이 책을 가지고 주문을 외우되, 밤 12시와 1시 사이에 외우시오. 그러면 당신은 호랑이로 변할 것이오."

그 많은 개를 잡으려면 호랑이가 되어야 하는데 호랑이가 되는 주문법이 담긴 책을 그 효자에게 준 것이다. 효자는 스님이 알려준 대로 했더니 정말로 호랑이로 변신을 했다.

그 후 밤이 되면 밖에 나가 황구를 잡아다가 생간을 꺼내 어머니께 잡숫게 했더니 병이 점점 낫게 되었다. 황구를 절반 쯤 잡았을 때였다.

효자의 아내는 남편이 밤마다 호랑이로 변해서 밖으로 나가는 게 너무 무섭고 싫었다. 그러던 어느 날 남편이 호랑이가 되어 개를 잡으러 나가자 그의 아내는 스님이 주었던 책을 태워버렸다. 그 책에는 호랑이가 되는 주문은 물론 다시 사람으로 변하는 주문도 함께 있었는데 책이 없어져서 사람이 되지 못해 아내에게 물었다. 아

내가 무서워서 책을 불태웠다고 하자 아내를 물어죽이고 산으로 올라갔다.

한 동안 보이지 않던 호랑이가 동네에 나타나자 사람들은 무서워서 살 수가 없었다. 동네 사람들이 점쟁이한테 물으니 젊고 예쁜 여자 하나에 포수 열 명이 포위하여 잡으라고 했다.

점쟁이의 말대로 했더니 호랑이가 젊은 여자를 보고 날뛰자 포수들이 호랑이를 잡았다는 이야기가 전해 온다.

호랑이의 중매를 선 남명 조식

젊은 시절 남명 조식이 처가를 가던 중 깊은 산속 골짜기를 지날 때였다.

"조식이 오느냐?"

갑자기 거인의 소리가 숲속에서 들려왔다. 남명이 말에서 내려 숲속에 들어가 보니, 거기에는 큰 호랑이가 사람의 말을 하는 것이었다.

"너의 처제는 나와 천생연분으로 맺어졌으니 너는 통혼을 하여라."

"내가 말하는 것은 어렵지 않으나, 저들이 어찌 믿고 따르겠는가?"

"말하고 안하는 것은 책임이 너에게 있고, 듣고 안 듣는 것은 책임이 저들에게 있으니, 너는 말만 하면 된다. 그렇게 하지 않으면 너를 잡아먹을 것이고 저들이 듣지 않는다면 내가 그 족속을 멸망시키겠다."

남명은 할 수 없이 승낙하였다.

"그렇게 하리다."

남명은 그 길로 처가에 갔지만 그 일을 말하자니 매우 황당하고, 말하지 않자니 화가 몸에 미칠까 염려되었다. 그래서 한 달 남짓 머문 뒤에 장인에게 말했다.

"제가 지금까지 머물러 있었던 것은 참으로 괴이한 일이 있었기 때문이니, 종족을 모아 주시면 말씀드리겠습니다."

장인은 그 말을 듣고 깜짝 놀라 곧 일가친척을 모았다. 남명이 '올 때에 이러이러한 변괴가 있었다.'고 말하니, 모두가 안색이 변하여 어찌할 바를 몰랐다. 그러나 처제는 이 말을 듣고 조금도 두려워하는 기색이 없이 혼인을 하겠다고 말했다.

부모는 말을 못하고, 종족들은 그 효열을 칭찬하면서 그 혼인을 허락하였다.

남명이 본가로 돌아갈 때, 숲속에 이르자 호랑이가 또 큰 소리로 말했다.

"조식이 왔느냐? 통혼을 하였느냐?"

"통혼을 하였소."

"그들의 답이 어떠하더냐?"

"그 부모는 옳다 그르다 말하지 않았는데, 그 처녀가 스스로 결단하여 허락하였소."

호랑이는 크게 기뻐하였다.

"그녀는 그랬을 것이다."하고는 남명에게 전하였다.

"너는 다시 그녀의 집으로 가서 내 말을 전하기를 '이달 15일이 좋으니 혼인에 필요한 물건을 성대히 갖추어 기다리라' 하여라. 만일 그렇지 않으면 화가 적지 않을 것이다."

남명은 승낙하고 처가로 돌아와 호랑이가 한 말을 전하였다. 그 부모는 슬피 울 뿐이었다. 그러나 처녀는 하인들에게 분부하여 혼인에 쓰일 물건을 모두 갖추도록 하고, 손수 옷과 이불을 만들었다. 혼인날이 되자 호랑이가 그의 종족 50여 마리를 거느리고 으르렁대며 마을로 들어오니, 온 동네 사람들이 놀라지 않는 자가 없었다.

호랑이가 초례청에 들어와 예식대로 교배(交拜)하고 침방으로 들어가고 나자, 신부도 성대하게 치장을 하고 따라 들어갔다. 새벽이 되어 신부가 나오는 것을 보고 어머니가 말하였다.

"네가 어떻게 살아 있느냐?"

딸은 빙긋이 웃기만 하고 대답하지 않았다. 그 어머니가 자꾸 묻자, 딸은 낮은 목소리로 말했다.

"어머니는 무서워하지 말고 일단 창밖에 가서 엿보세요."

어머니가 문틈으로 엿보았더니, 잘 생긴 신랑이 단정히 앉아서 책을 보고 있었다. 장인이 그 소식을 듣고 들어가 보니 신랑은 바로 이웃집 소년이었다. 이 소년은 태어날 때부터 특이한 자질이 있어 상수학(象數學)과 기도변화(奇道變化)의 술법을 깊이 알았다. 그리고 남명의 처제도 특이한 여자였으니, 하늘이 낸 아름다운 배필이라 뜻이 서로 통하였다. 그러나 신랑이 지체가 조금 낮았기에 둔갑술을 행하였는데, 처녀는 벌써 묵묵히 알고 있었던 것이었다. － 청야담

호랑이와 남매탑

옛날에 계룡산에서 한 스님이 공부를 하고 있었다.

하루는 범 한 마리가 스님 앞에 와서 입을 딱 벌렸다. 스님은,

"네가 배가 고파 나를 잡아먹으려 하는구나. 잡아먹으려면 빨리 잡아먹어라." 라고 말했다. 그러나 호랑이는 고개를 절레절레 흔들며 무언가 하소연하는듯한 표정을 지으며 입을 더욱 크게 벌렸다. 스님은

"네가 나에게 원하는 것이 있어 그러느냐?" 하니

호랑이가 고개를 끄덕 거리고 입을 크게 벌렸다.

입 안을 들여다보니 목에 여자 비녀가 걸려 있는 것이었다.

'옳지, 이것을 꺼내 달라고 하나 보다!'하고 팔뚝을 걷고 꺼내주니, 호랑이가 아주 좋다고 꼬리를 설레설레 흔들면서 떠나갔다.

며칠 후 스님이 잠에 들려고 하는데, 마루에서 쿵하는 소리가 들렸다. 나가보니 호랑이가 처녀를 업어와 마루에 던져 놓은 것이었다. 호랑이는 스님의 은혜에 보답하고자 한 것이었으나, 스님은

"중에게 여자가 무엇이 필요하냐!"

고 하며 호통을 친다. 호랑이는 아리따운 처녀를 두고 이내 도망가 버렸다.

스님이 처녀를 암자 안으로 데리고 와서 극진히 간호하니 처녀는 건강이 차츰 회복 되었다. 처녀는 서울의 어떤 대신의 딸이었는데, 혼인을 올리려는 날 호랑이에게 물려온 것이었다. 스님은 처녀를 데려다 주려했으나 처녀는 자신은 이미 죽은 목숨이고 이렇게 만난 것도 인연이니 자신을 살려준 은혜를 갚기 위해서라도 스님을 평생 지아비로 모시면서 살고자 하였다. 그러나 스님은

"나는 불제자인데 어찌 여인과 혼인을 할 수 있겠소!"라고 하며 고향으로 돌아

갈 것을 여러 번 권했다. 그러나 처녀가 간절히 원하므로, 스님은 어쩔 수 없이 처녀를 여동생으로 삼아 서로 의남매가 되기로 한다. 남매의 인연을 맺은 오누이는 비구와 비구니로서 서로 불도를 닦으며 살다가 함께 열반에 들었다. 후대 사람들이 오누이의 아름다운 행적을 기리고자 '남매탑' 또는 '오뉘탑'이라고 하는 탑을 세웠다. 지금도 계룡산에는 이 두 탑이 남아 있다.

IV
—
호
랑
이
이
야
기

토끼의 재판

옛날에 한 나그네가 길을 가다가 큰 구덩이에 빠진 호랑이를 만났다. 호랑이는 온갖 방법을 다 써서 빠져나오려 해도 방법이 없었다. 그러다가 나그네를 만났으니 얼마나 반가운지 몰랐다. 구덩이 밖에서 내려다보고 있는 나그네에게 호랑이는 애걸하며 말했다.

"나그네님 제발 저를 살려주십시오."

"살려주면 나와서 나를 잡아먹게?"

"절대 그런 일 없을 테니 살려만 주십쇼. 꼭 은혜를 갚을게요."

나그네는 호랑이가 불쌍해 보여 밖으로 나올 수 있도록 커다란 나무를 구해서 구덩이에 걸쳐놓았다. 호랑이는 나무를 타고 밖으로 나와 목숨을 건지게 되었다. 그런데 며칠 동안 굶었던 호랑이는 나그네를 보자마자,

"미안하지만 배고파 죽겠으니 너를 잡아먹어야 하겠다."고 말했다.

호랑이는 은혜도 모르고 그저 나그네를 먹잇감으로만 생각할 뿐이었다.

"은혜는 갚지 못할지언정 네가 나를 잡아먹지 않겠다고 해서 살려주었는데…, 옳지 그러면 저기 풀을 뜯고 있는 소한테 가서 한번 물어보기나 하고 나를 잡아먹던지 해라."

나그네가 이렇게 말하자 호랑이도 할 수없이 그러자고 했다. 둘은 소한테 가서 재판을 청했다.

"내가 구덩이에 빠진 호랑이를 구해줬는데도 호랑이가 배가 고프다고 나를 잡아먹겠다고 하니 될 말입니까?"

나그네가 이렇게 소에게 말하자 소는 호랑이가 잡아먹어도 괜찮다고 말했다. 소는 온종일 일만 시키다 죽여서는 고기로 먹는 사람들이 미웠기 때문이다.

그때 마침 지나가는 여우가 있었다. 잘못하면 호랑이 먹이가 될 처지인 나그네가 여우에게 또 물어보았다. 그러나 여우마저 잡아먹어도 좋다고 말하는 것이다. 그 여우도 사람이 미웠기 때문이었다. 이제는 정말 호랑이에게 죽었구나 하고 나그네가 낙심하고 있는데 토끼가 깡충깡충 뛰어와서 왜 그러느냐고 물었다.

"토 생원님 제발 올바른 판결 좀 내려주세요. 글쎄 구덩이에 빠진 호랑이를 살려주었는데 오히려 날 잡아먹겠다고 하니 어떡하면 좋겠습니까?"

이렇게 나그네가 호소하자 토끼는 말만 들어가지고는 잘 모르겠으니 원래대로 해보라고 말했다.

"그거야 어렵지 않지."

호랑이가 다시 구덩이로 들어가서,

"이렇게 있는데 나를 구해줬다."

그 때 나그네는 걸쳐 놓았던 나무를 재빨리 치워버렸다. 이제 호랑이는 구덩이에 다시 갇혀서 밖으로 나올 수가 없었다.

"이 은혜도 모르는 호랑이야, 너는 죽어야 돼."

효자를 도와준 호랑이 (홍시)

옛날 어느 마을에 효성이 지극한 사람이 있었다. 어느 날부터 그의 아버지는 깊은 병이 들어 언제 죽을지 모를 처지에 있었다. 누군가 홍시를 먹으면 그 병이 나을 수 있다고 하자, 효자는 감나무 밑에서 혹시나 하고 이리 저리 뒤적거리며 홍시를 찾았다. 그러나 동짓달 추운 겨울에 홍시가 있을 리 없었다.

효자는 아버지의 병환이 더 심해지자 감나무 밑에 앉아 석양을 바라보며 한숨만 짓고 있었다. 그때 웬 호랑이 한 마리가 나타나서 등을 내밀며 타라는 시늉을 했다. 효자는 무섭기도 했지만 무슨 까닭이 있는가보다 싶어 호랑이의 등에 올라탔다. 호랑이는 쏜살같이 달려가 어느 마을에 당도했다.

호랑이는 그 마을에서도 제일 커다란 기와집 문 앞에 그 효자를 내려놓았다. 이상한 일이다 생각한 이 사람은 주인을 찾으며 하룻밤 자고 갈 수 있게 해달라고 청했다. 마침 이 집에 그날 밤 제사가 있어서 음복할 음식들을 효자에게 내왔는데 그 가운데는 빨간 홍시 하나가 목기에 담겨져 있었다. 그것을 본 효자는 너무나 반가웠다.

"아아, 호랑이가 나를 이 집에 데려다 준 건 저 홍시 때문이었구나."

이렇게 생각했다.

"아, 손님 이 홍시는 왜 안자시요?"

"내 아버님이 병환 중이신데 홍시를 잡수시면 나신다고 해서 찾던 중인데 마침 홍시를 내 주셔서 가져다 드리려구요."

"아 그렇군요. 홍시 몇 개 더 드릴 테니 이건 잡수시지요."

그래도 먹지 않자 주인이 홍시를 여남은 개를 더 내왔다.

"이걸 주시니 아직 밤이지만 그냥 가야겠어요. 아버지의 병환이 위중해서요."

주인도 효성스러운 나그네의 마음을 더 붙잡을 수는 없었다.

막상 나오긴 했지만 캄캄한 한 밤중인지라 어디가 어딘지 도무지 알 수 없었다. 그런데 놀랍게도 대문 밖에서는 호랑이가 돌아가지 않고 지켜서 있는 것이었다. 그리고는 다시 등을 내밀어 타라는 시늉을 했다. 호랑이는 화살처럼 달려 다시 효자의 집 앞까지 데려다 주었다. 동이 훤하게 터오는 아침이었다.

병환이 깊었던 아버지는 그 홍시를 먹고서 원기를 회복하여 말끔히 낫게 되었다. 효자가 홍시 준 집을 찾아 은혜를 갚으려 했지만 하룻밤 사이에 일어난 일이라서 찾을 수가 없었다.

산신에게 복 받은 여자

옛날 어느 마을에 아주 가난하게 사는 여자가 있었다. 동지섣달 추운 겨울이 되어도 겨울옷이 없어서 홑적삼에 홑치마를 입어야 할 정도로 가난했다. 오줌이 마려워도 너무 춥기 때문에 바깥에 나가지 못하고 부엌 한 구석에 오줌을 누었다.

"아이구 추워라. 안에 있어도 이렇게 추운데 산신님은 얼마나 추울까?"

오줌을 누고 이렇게 군담을 하지만 부엌신인 조왕은 냄새가 나서 죽을 지경이었다. 한 번은 견디지 못한 조왕신이 호랑이 산신한테 쫓아갔다.

"산신님, 우리 집의 그 여자 좀 잡아다가 잡수시죠. 샛문을 열고 나와 오줌을 싸면 냄새 가나서 죽겠소."

이제는 산신이 잡아 가려나 하면 여자는 또 샛문 문턱에 앉아 오줌을 싸는 것이다. 그리고는,

"아이구 추워라. 이렇게 추운데 산신님은 얼마나 추우실까?"

또 이렇게 말하는 것이다.

그래서인지 조왕신이 또 잡아가라고 해도 잡아가지 않다가 어느 날 "오늘 저녁에 잡아 갈 테니까 걱정마."라고 산신이 말했다. 그 날 저녁 호랑이가 와서 부엌문을 열고 가만히 보니 여자가 검불더기 속에서 부스럭거리다 샛문을 열고 나와 또 오줌을 누는 것이었다.

"아이구 추워라 . 이렇게 추운데 산신님은 얼마나 추우실까?"

그리고는 또 이렇게 군말을 하는 것이다. 기특하게도 나를 걱정한다고 생각하니까 호랑이는 도와주어야 하겠다고 생각했다. 그 후로 호랑이가 산짐승을 자주 잡아다 주자 살림살이가 차차 좋아졌다. 그 후 호랑이 덕으로 가난한 여자는 옷도 깨끗이 입고, 청소도 깨끗이 하며 잘 살게 되었다.

나팔수와 호랑이

범이란 짐승은 본래 술 냄새를 몹시 싫어한다는 이야기가 있다.

옛날에 어느 고을의 군대에서 나팔을 부는 나팔수가 있었다. 그 나팔수는 술을 몹시 좋아하였다. 어느 밤 여느 때처럼 술을 잔뜩 먹고 집으로 돌아오는 길이었다. 술을 너무 먹어 인사불성이 되어 집으로 돌아오다가 산길에서 쓰러져 정신없이 잠이 들었다.

그때 마침 배가고파 사냥 나온 호랑이가 산길 가운데 쓰러져 있는 나팔수를 발견하고 좋아한다. 그러나 가까이 가서 보니 술 냄새가 진동하는 것이 역겨워서 도저히 잡아먹을 수가 없었다. 그래서 술 깨기를 기다리려야 할 텐데 이놈이 언제나 깨어날지 알 수가 없었다. 그래서 술을 깨게 하려고 호랑이는 시냇가로 가서 꼬리에 물을 적셔다가 얼굴에다 문질렀다. 술 빨리 깨라고 몇 번 그렇게 하니 그 사람이 드디어 잠에서 깨었다.

잠에서 깨어 실눈을 뜨고 보니 호랑이 한 마리가 와서 넙죽 앉더니 꼬리로 얼굴에다 물이 축이고 있는 것이었다. 나팔수는 속으로 '오늘 영락없이 죽었구나! 아이고 빌어먹을 것 죽거나 말거나 생전에 불던 나팔이나 불어보고 죽자'하고 생각했다.

그래서 호랑이가 와서 꼬리로 물을 축이려고 하는 찰나에 나팔을 크게 '삑!' 하고 불었다. 나팔을 불어제치니 호랑이가 깜짝 놀라 뜨거운 똥을 나팔수 얼굴에 확 싸고 돌아보지도 않고 도망갔다. 나팔수는 호랑이 똥에 화상을 입어 가죽이 벗어지게 되었다고 한다.

호식명당 [虎食明堂]

옛날 한양에 삼형제가 살았다. 그들의 어머니가 세상을 떠나자 셋째 아들은 일단 담장 밑에 어머니를 묻어두고 명당자리를 찾아다녔다. 하루는 그 동네 부잣집에 초상이 났는데 지관 하나가 불려왔다.

셋째 아들은 지관을 따라다니면서 온갖 궂은일을 다 해주었다. 지관은 그 마음이 고마워서 석 달 동안이나 정하지 못한 그 사람의 묘 자리를 정해주면서 말했다.

"그 묘 자리는 삼정승이 날 천하의 명당이지만, 상제 세 사람이 호랑이에게 물려 갈 자리다. 그래도 쓰겠느냐?"

이에 셋째 아들은 "쓰겠습니다. 다 죽어도 쓰겠습니다." 라고 말했다.

과연 첫날 하관을 하는데, 호랑이가 와서 첫째 아들을 물어갔다.

첫째 형에게는 자손이 없었다. 그러다가 소상(小喪)날이 되자 둘째 형이 호랑이에게 물려갔다. 둘째 형도 장가만 들고 자손이 없었다. 그래 총각인 셋째 아들이 '이제 삼정승 육판서는커녕 집안이 다 망하게 생겼구나!' 라고 생각하고 그 길로 길을 떠났다.

멀리 떠나 머슴살이를 하다가 거기서 어떤 처녀를 만나 혼인을 하게 되었다. 합방을 하고나서 가만히 생각해 보니 그날이 삼년상 째 되는 날 저녁이었다. 셋째 아들은 그런 사연을 아내에게 얘기하니 신부가 명주 필, 무명 필 열댓 필을 꺼내 남편의 몸을 머리부터 발끝까지 절구통 모양으로 겹겹이 감아놓았다.

과연 새벽닭 울 무렵이 되자 호랑이가 와서 신랑을 물고 가는 것이었다. 호랑이는 신랑을 물고 산 넘고 물 건너 가다가 어느 오두막에 이르렀다. 그 오두막에는 할아버지 할머니가 살았는데, 아침에 자고 일어나서 문을 여니, 호랑이가 허연 물건을 한 아름 물고 가는 것이었다. 이것을 보고 소리를 버럭 지르니 호랑이가 놀라서 그

물건을 홱 집어던지고 내뺐다. 할아버지와 할머니가 그것을 보니 엄청난 옷감이라 그것만 팔아도 부자가 되었다. 또 젊은 사람을 얻자 아들인 냥 애지중지하였다.

한편 첫날밤에 신랑을 잃은 신부는 시댁으로 갔다. 시댁에는 과부만 둘이 있었고, 신부가 오자 과부가 셋이 되었다. 그 후 열 달이 되자 셋째 며느리는 아들을 낳았다. 이를 보고 있던 첫째 며느리가 "이 아이는 내 아들이라"하면서 뺏어갔다. 조금 뒤 또 한 아이를 낳았는데, 이번에는 둘째 며느리가 "이 아이는 내 아들이라"하면서 빼앗아갔다. 조금 후 다시 한 아들을 낳아 세 아이들이 무럭무럭 자랐다. 그리고 과연 삼정승이 되었다.

그 후 호랑이에게 물려갔던 셋째 아들이 고향을 찾아왔다. 이제는 폐가가 되었으려니 하고 생각했는데 그곳에 옛집은 없어지고 대궐같이 으리으리한 집이 있었다. 그래서 궁금하기도 하여 그 집에 기별하여 내가 예전에 이곳에 살던 아무개 샌님이라고 통지하니 온 집안사람들이 놀라며 죽은 줄로만 알았다가 살아 돌아온 남편이자 아버지를 반겼다.

그 후 그 집안사람들은 행복하게 살았다고 한다.

호랑이의 꾸짖음 호질(虎叱)

박지원(朴趾遠) 作

호랑이는 착하고 성스러우며 문채롭고 싸움을 잘한다. 인자하고 효성스러우며 슬기롭고 어질다. 용맹이 놀랍고 장하여 천하에 적수가 없는 짐승이다. 호랑이는 개를 잡아먹으면 취하고, 사람을 잡아먹으면 귀신이 붙는다. 그 귀신의 이름을 창귀(倀鬼)라 한다. 창귀에는 굴각과 이올과 육혼이 있다.

하루는 범이 창귀에게 말했다.

"오늘도 해가 저물어 가는데, 어디서 먹을 것을 구할꼬?" 굴각이 말했다.

"제가 점을 쳐 두었습니다. 뿔난 놈도 아니고, 깃 달린 놈도 아닙니다. 머리는 새까만 놈으로 눈에 찍힌 발자국으로 보아서는 걸음이 엉성하고 꼬리는 뒤통수에 올려붙여 항문도 못 가리는 놈입니다."

이올이 있다가 말했다.

"동문 쪽에 먹을 것이 있는데 이름은 의원이라 합니다. 입으로는 가지각색 풀을 뜯어먹어서 살에는 향기가 풍긴답니다. 서문 쪽에도 먹을 것이 있는데 이름을 무당이라고 합니다. 온갖 잡귀신에게 아양을 떨기 때문에 매일 목욕재계를 한답니다. 이두 가지 중에 골라 잡수십시오."

범은 수염을 거스리고 얼굴을 붉히면서 말했다.

"의원이란 건 의심스럽다. 알지도 못하면서 의심스러운 처방을 시험하다가 멀쩡한 사람들을 해마다 몇 만 명씩 죽이거든! 무당이란 것은 무함이로다. 귀신을 속이고 사람을 홀려 해마다 몇 만 명씩 예사로 죽이거든! 그래서 뭇사람들의 노기가 그놈들의 골수에 사무쳐 독이 되었을 것이니, 독이 있어서 먹을 수 없다."

이번에는 육혼이 있다가 말했다.

"맛좋은 고기가 숲속에 있습니다. 어진 염통, 의로운 쓸개에 충성스러움을 지니

고, 순결한 지조를 품었으며, 머리로 음악을 받들고, 발로는 예를 밟고 입으로는 제자백가의 말을 외며, 마음은 만물의 이치를 통달하였으니, 그 이름을 '덕이 대단한 선비'라 한답니다. 등살이 오붓하고 몸집이 기름져서 다섯 가지 맛을 갖추었습니다."

이 말을 듣자 범은 눈썹을 실룩거리고 침을 흘리며 고개를 젖히고 껄껄 웃으면서,

"응, 그래! 무엇이 어째?"

하고 물으니, 창귀들이 저마다 일러바쳤다.

"음 하나와 양 하나를 도라고 하는데, 이 오묘한 이치를 선비가 꿰뚫어 알고, 오행이 서로 생기고 육기가 서로 펴는데, 선비는 이것을 이끌어낸답니다. 선비야말로 가장 맛 좋은 고기지요."

범이 금방 달갑지 않아 한다.

"음양이란 건 원래가 한 가지 기운에서 나오는 것인데 둘로 쪼개 놓았다니 그 고기가 벌써 잡되구나. 오행이란 건 원래 제자리를 잡고 있어 서로 낳고 말고가 없을 터인데 공연히 어미니 새끼를 만들어 놓고, 짜다니 시다니 갈라놓았으니, 그 맛이 성할 수 없다. 또 육기란 것은 원래 저절로 돌아가는 것이니 일부러 당기고 말고 할 까닭이 없다. 함부로 손을 대어 자기 공을 드러내며 잘난 척 하니, 이런 고기를 먹으면 너무 질기고 야물어서 체하거나 구역질이 나지 않겠느냐?"

정나라 어느 고을에 북곽선생(北郭先生)이라고 하는 선비가 있었다. 나이 마흔에 제 손으로 교열한 책이 만권이나 되고 사서오경의 뜻을 풀어서 다시 지은 책이 1만5천권이나 되었다. 천자는 놀랍다고 칭찬을 하고, 제후들도 한번 찾아보기를 소원하였다.

그 고을 동쪽 마을에는 '동리자(東里子)'라고 하는 아름다운 청춘과부가 살았다. 천자는 동리자의 절개를 갸륵하게 여기고, 제후들도 그 현숙함을 흠모하여, 그 고을 둘레 땅 몇 리를 떼어주며 '동리과부의 마을'로 지정했다.

그러나 동리자에게는 애비가 다른 아들 오형제가 있었다. 어느 날 다섯 아들이 모여 말했다.

"이 깊은 밤에, 안방에서 소리가 들리는데, 꼭 북곽선생의 목소리 같구나."

오형제가 번갈아 문창 틈으로 들여다보니 동리자가 북곽선생에게 말하고 있었다.

"호젓한 이 밤에 선생님의 글 읽는 소리를 듣고 싶습니다."

북곽선생은 옷깃을 바로 여미면서 단정히 차리고 앉더니 시를 읊었다.

"병풍 위엔 원앙 한 쌍, 반딧불은 반짝반짝, 오롱조롱 살림 그릇, 무얼 본따 만들었나!"

다섯 아들들은 수군거렸다.

"북곽선생은 과부의 방에 발길을 들여놓을 분이 아니다. 정나라 성문이 무너진 곳에 여우굴이 있다더라. 여우가 천년을 묵으면 사람흉내를 낸다고 하는데, 여우가 북곽선생의 탈을 쓰고 나온 것이 틀림없다."

"여우 갓을 얻으면 부자가 되고, 여우 신을 얻으면 제 몸이 다른 사람 눈에 안 보인다 하고, 여우 꼬리를 얻으면 남을 잘 후려 반하게 한다는데, 이놈의 여우를 잡아 우리끼리 나눠 갖도록 하자!"

다섯 아들은 안방을 둘러싸고 들이쳤다.

북곽선생은 깜짝 놀라 허겁지겁 도망쳤다. 제 얼굴이 탄로 날까 두려워 한 다리를 목에다 걸고 귀신 춤에 귀신 웃음을 웃으면서 달아나다가, 들판에 파놓은 똥구덩이에 빠졌다. 똥이 가득 찬 구덩이에서 버둥거리면서 기어올라 머리를 내밀고 바라보니 호랑이 한 마리가 가로막고 서 있었다.

호랑이는 얼굴을 찡그리고 구역질이 나 코를 막고 고개를 뒤로 돌리면서 말했다.

"어이쿠! 선비는 구리도다!"

북곽선생은 머리를 조아리며 범 앞으로 기어 나와 세 번 절하고는 꿇어 앉아 말하였다.

"호랑이님의 덕은 정말로 지극합니다. 큰 인물들은 님의 변화하는 재주를 본받고, 제왕들은 님의 걸음걸이를 배우고, 자식들은 님의 효성을 법도로 삼고, 장수들

은 님의 위엄을 취합니다. 님의 이름은 신령스러운 용님과 짝이 되어 한분은 바람을 맡고 한분은 비를 맡으시니, 인간 세상의 천한 이 몸은 감히 님을 삼가 모시고자 합니다."

그러자 호랑이가 꾸짖는다.

"가까이 오지 말거라! '선비 유(儒)'자는 '아첨 유(諛)'자와 통한다더니, 과연 그렇구나! 네가 언제는 못된 이름들을 다 모아다가 함부로 내게 붙이더니, 오늘은 간지러운 아첨을 하는구나. 누가 네 말을 믿겠느냐? 천하의 이치는 하나이다. 호랑이의 본성이 나쁘다면, 사람의 본성도 역시 나쁠 것이고, 사람의 본성이 착하다면 범의 성품도 역시 착할 것이다.

네가 주절거려대는 천만 마디 말이 오상(五常)을 떠나지 않고 남을 훈계하거나 권고할 때는 삼강(三綱)을 둘러대고 나오지마는, 죄인들은 조금도 줄어들지 않고 형벌을 아무리 주어도 그놈들의 나쁜 버릇들을 막아낼 수 없을 것이다. 그러나 호랑이의 세계에는 이런 형벌이라는 것이 본디부터 없다. 이로써 보건대 호랑이의 성품이 역시 사람의 성품보다 어질지 않은가!

호랑이는 푸성귀나 과일 따위를 입에 대지 않고, 벌레나 생선 같은 것을 먹지 않고, 잡스러운 누룩 국물 같은 것을 좋아하지 않고, 새끼 가진 짐승이나 알 품은 짐승이나 하찮은 것들을 건드리지 않으며, 산에 들어가서는 노루, 사슴이나 사냥하고 들에 들어가서는 마소나 잡아, 아직까지 배를 채우는 끼니거리 때문에 남에게 신세를 지거나 송사질을 해본 적이 없다. 그러니 범의 도덕이 얼마나 공명정대한가!

호랑이가 노루, 사슴을 잡아먹을 때 사람들이 호랑이를 밉다 곱다 끽소리 없다가도 범이 한번 마소를 잡아먹으면 너희 놈들이 호랑이를 원수로만 여긴다. 그렇지만 너희 인간들은 마소 대접을 어떻게 하느냐? 태워 주고 부리던 고생도, 심부름하고 주인을 다르던 정성도 알아주지 않고 날마다 푸줏간이 비좁도록 몰아넣어 뿔 한 개, 갈기 한 오리도 남기지 않을뿐더러 이것도 부족하여 내 양식인 노루, 사슴에까지 손을 뻗쳐 우리들이 산에서는 배를 못 불리고 들에서는 끼니까지 건너게 만들어 놓았다. 하늘에 이 사정을 한번 처리해 달라고 한다면, 네놈들을 우리가 잡아먹어야

할 것이냐, 그만 두어야 할 것이냐.

제 것 아닌 물건을 가져가는 놈들을 '도(盜)'라 하고, 남의 생명을 빼앗는 놈들을 '적(賊)'이라 한다. 사람들은 밤낮을 가리지 않고 분주하게 남의 것을 훔치건만 부끄러운 줄도 모르고, 심한 놈은 돈을 형님이라고까지 하고, 장수가 되기 위해서 아내까지 죽이는 놈이 있는 데야 삼강오륜을 더 이야기할 나위가 있겠느냐. 메뚜기에게서 밥을 가로채고, 누에에게서 옷을 빼앗고, 벌 떼를 쫓고는 꿀을 훔치고, 더 악착스런 놈은 개미 새끼로 젓을 담아 제사를 지내는 놈까지 있으니, 사람보다 잔인하고도 악착한 자가들이 어디에 있겠는가?

너희들이 이치를 늘어놓을 때는 걸핏하면 하늘을 둘러대지만 참말 하늘이 마련한대로 본다면 범이나 사람이나 마찬가지이다. 천지만물이 살아가는 어진 도리에서 본다면 범이나 메뚜기나 누에나 벌이나 개미나 다 사람과 한가지이다. 선악에 두고 따져 본다 해도 드러내 놓고 벌과 개미집을 털어가는 자들이 천하에 큰 도적이 아니고 무엇이겠는가? 제 마음대로 메뚜기와 누에의 밑천을 훔쳐가는 자들이 의리로 보아 큰 도적이 아니고 무엇이겠는가?

호랑이가 표범을 잡아먹지 않는 것은 차마 동류에게는 해를 끼치지 못하기 때문이요. 호랑이가 노루나 사슴을 잡아먹는 수효는 사람이 잡아먹는 수효보다 많지 않으며, 호랑이가 마소를 잡아먹는 수효도 사람이 잡아먹는 것처럼 많지 않다. 그런데 지난 해 관중에 큰 가뭄이 들었을 때 사람끼리 서로 잡아먹은 수효가 수만 명이요, 몇 해 전에 산동에서 홍수가 났을 때에도 사람끼리 서로 잡아먹은 수효가 역시 수 만 명이나 되지 않느냐?

사람 잡아먹은 수효가 많기로는 어디 춘추(春秋)시대만큼 많았던 적이 또 있었던가? 그 때 정의를 위해서 싸운다는 난리가 열일곱이요, 원수 갚는다고 일으킨 난리가 서른 번에 피가 천리에 흐르고 거꾸러진 시체가 백만이나 되었다.

그러나 호랑이는 홍수나 가뭄을 모르니 하늘을 원망할 리 없고, 덕이고 원수고 다 잊어버리니 세상에 미운 것이 없고, 하늘이 마련한대로 따라 살아가니 무당이나 의원의 농간에 넘어가지 않고, 타고난 성품에 따라 저 생긴 대로 살아가니 더러운

세상살이 잇속에 병들지 않는다. 이것이 바로 호랑이가 착하고도 성스러운 내력이다.

호랑이는 아롱진 무늬 하나만 보아도 세상에 그 문채를 자랑할 수 있다. 병장기를 가지지 않고 단지 날카로운 발톱과 이빨만으로도 위풍을 천하에 뽐내며, 범의 형상을 그린 제기들로서 효성을 세상에 널리 퍼뜨려 가르친다. 하루에도 한 끼는 까마귀, 솔개미, 개미 떼가 그 대궁을 나눠 먹으니 우리들의 어진 행실은 이루 다 말할 수 없을 것이다. 병자나 폐인을 잡아먹지 않고 상주를 잡아먹지 않으니 그 의로운 행실을 이루 다 말할 수 없다.

그러나 사람들이 하는 일은 정말로 모질구나, 그 잡아먹는 버릇을 보면 덫과 함정이 부족하다하여 수많은 그물들을 만들었으니 맨 처음에 그물을 뜨기 시작한 자는 화근을 세상에 퍼트린 놈일 것이다.

그뿐인가! 뾰족 창, 넓적 창, 긴 창, 삼지창, 도기, 환도, 비수, 쇠꼬치가 있지 않나, 또 한 방 터트리면 소리는 산악을 무너뜨리고 불길을 번쩍번쩍 토하면서 벼락보다도 무서운 화포도 있다. 이것으로도 포악을 부리기에 부족하여, 이번에는 부드러운 털을 아교풀로 붙여 붓이라는 칼날을 뾰족하게 만들어 먹물을 찍는다. 이것으로 멋대로 찔러서 이놈의 병기들이 한번 움직이는 곳에는 뭇 귀신들이 밤중에 곡할 지경이다. 그러니 너희보다 참혹하게 서로들 잡아먹는 놈들이 어디에 있을 것이냐?"

북곽선생은 자리에서 물러나 땅에 코를 박고 그저 머리를 조아리며 말했다.

"아무리 악한 놈이라도 목욕재계를 하면 하느님도 모실 수 있다고 했습니다. 인간 세상에 천한 이 몸이지만 감히 님을 삼가 모셔 받들까 하오이다."

그런 뒤에 북곽선생은 숨소리를 죽이고 가만히 귀를 기울이고 있었지만 아무런 대꾸가 없었다. 황송해서 조심조심 머리를 조아렸다가 고개를 들어보니 날은 훤히 밝아오는데 범은 벌써 가고 없었다.

새벽에 밭일 나온 농부가 보고서,

"선생님! 이 꼭두새벽에 벌판에 대고 절은 웬 절이십니까?"

하니 북곽선생은,

"내 들으니 하늘이 높다 해도 머리를 맘대로 못 들고, 땅이 두텁다 해도 발을 맘대로 못 디딘다고 했거든!"

이라 하였다며 둘러댔다.

- 열하일기에서(문화원형백과 한국 호랑이, 2005, 한국콘텐츠진흥원)

호랑이에게 물려가는 신랑을 구한 신부

충청도의 어느 한 선비가 수십여 리가량 떨어진 이웃 마을에서 아들의 혼례를 치렀다.

신랑은 첫날 밤 신방에 들어가 신부와 마주 앉아 있었다. 그런데, 한밤중에 벼락 치는 소리가 나더니, 뒷문이 부서지며 갑자기 큰 호랑이 한 마리가 신방으로 달려 들어와서는 신랑을 물고 가는 것이었다. 신부는 어쩔 줄 모르다가 급히 일어나 호랑이의 뒷다리를 끌어안고 놓아 주지 않았다. 호랑이가 곧장 뒷산으로 올라가는데, 마치 나는 듯 했다. 그러나 신부는 한사코 바위 골짜기의 높고 낮음이나 가시나무 길도 헤아릴 겨를 없이 따라갔다. 옷은 찢어지고 머리가 산발이 되고 온몸에 피가 흘렀지만 포기하지 않았다. 몇 리를 가더니 호랑이도 지쳤는지 풀이 돋은 언덕 위에 신랑을 내던지고는 가버렸다.

신부가 정신을 차리고 손으로 신랑의 몸을 만져보니, 미약하나마 온기가 남아 있었다. 주위를 살펴보니 언덕 아래에 인가가 한 채 있고, 뒤창으로 희미한 불빛이 흘러나오고 있었다. 길을 찾아내려가 그 집 뒷문을 열고 들어가니, 마침 대여섯 사람이 모여 술을 마시고 있었다.

사람들이 신부가 들어오는 모습을 보니, 온 얼굴에 지분과 피가 엉겨있고 몸에 걸친 옷이 여기저기 찢어져 있었다. 바라보니 한 여자아이인지라, 사람들이 모두 놀라 땅에 엎드렸다. 신부가 입을 열었다.

"저는 사람이니 여러 어른들께서는 행여 놀라지 마세요. 뒤 언덕에 사람이 있는데 지금 죽었는지 살았는지 알 수가 없습니다. 급히 구해 주세요."

사람들이 놀란 가슴을 진정하고 일제히 불을 켜들고 뒤 언덕으로 올라갔다. 그곳에는 남자아이가 넘어져 엎어져 있었는데 곧 숨이 끊어질 것 같았다. 사람들이 그

제야 자세히 살펴보니 바로 주인집 아들이었다.

주인이 깜짝 놀라 소년을 들어다 방안에 눕히고 약물 따위를 써서 씻기니 한참이 지난 뒤에 깨어났다. 온 집안이 처음에는 놀라서 당황하였다가 나중에는 다행스럽게 여겼다.

신랑의 아버지는 혼례 준비를 하여 아들을 신부 집으로 보내고 마침 이웃의 친구들을 모아 술을 마시고 있었는데, 바로 그 자리가 그 집 뒤뜰이었다.

그제야 그녀가 신부인 것을 알고 방으로 맞아 들여 죽을 먹였다.

이튿날 며느리의 친정에 사실을 알리고, 양가 부모가 모두 뜻밖의 다행스러운 일에 몹시 놀라고 기뻐하였다. 며느리의 신랑에 대한 지극한 정성과 높은 절개에 탄복하여, 동네의 많은 선비들이 그 일을 관아와 감영에 진정하여 정표를 내려주게 하였다고 한다.

- 기문총화에서

호랑이와 연관된 속담들

동물속담에서 가장 많이 등장하는 동물은 개와 소이다. 호랑이 속담은 개나 소에 비해서 많지는 않지만 그에 버금가는 내용을 보여준다. 속담에 나타나는 호랑이의 모습은 이야기나 민화에 보이는 호랑이보다 다채롭지 않다. 그러나 속담은 호랑이의 성격을 통해 한국인의 일상적 지혜와 재치, 해학을 잘 보여준다는 점에서 중요하다.

속담에 나타난 호랑이의 모습은 크게 금수의 일종, 백수의 제왕, 대식가(大食家)로 나타난다. 이중에 '백수의 제왕'으로서의 모습은 다시 맹수, 무서움의 대상, 화근, 권세를 표상하며, '대식가'로서의 모습은 호식가, 불신의 대상으로 나타나는 경우가 많다.

대표적인 속담 몇 가지와 그 의미를 제시해보면 다음과 같다.

강 건너간 호랑이다.
[일이 잘 해결되었다]

개미 나는 곳에 범 난다.
[작은 일에서 큰일이 비롯된다]

그림의 호랑이다.
[보기에는 무서워 보이지만 실제로는 무서울 것이 없다]

까마귀가 운다고 범이 죽을까?
[서로 아무런 관련이 없는 일이다]

나가던 범이 돌아선다.
[나가던 위험이 다시 돌아온다]

날개 돋친 범이다.

[범이 날개를 단 것처럼 막강해졌다]

돈이라면 산 호랑이의 눈썹이라도 빼온다.

[돈벌이라면 무슨 일이든지 한다]

떨어져도 범의 아가리에 떨어진다.

[운이 나쁜 사람은 무슨 일을 해도 안 된다]

배고픈 호랑이가 원님 알아보나!

[배가 고프면 무슨 짓이든지 하게 된다]

범 가는 데 바람 간다.

[서로 떨어지지 않고 언제나 함께 한다]

범과 용의 싸움(龍虎相搏)

[강한 사람들끼리의 싸움이라 결과를 예측하기 어렵다]

범과 이리의 마음

[매우 포악한 사람이다]

범 나비 잡아먹듯 한다.

[음식 같은 것을 적게 먹어 양에 차지 않는다]

범도 개에게 물릴 때가 있다.

[강한 자도 방심하면 약한 자에게 당할 수 있다]

범도 고슴도치는 못 잡아먹는다.

[약한 자도 무장을 하면 강한 자가 덤비지 못한다]

범도 뛰어야 토끼를 잡는다.

[사소한 일이라도 노력하지 않으면 이룰 수 없다]

범도 있고, 개도 있다.

[잘난 자도 있고 못난 자도 있다]

범도 있고, 용도 있다.

[잘난 이들이 한곳에 모여 있다]

범 새끼가 열이면 시라소니도 있다.

[자식이 여럿이면 그중에서 못난 놈도 있기 마련이다]

범의 꼬리는 놓을 수도 없고 잡고 있을 수도 없다.

[이러지도 못하고 저러지도 못하는 난감한 처지]

범의 입보다 사람의 입이 무섭다.

[범의 입은 한 사람을 상하게 하지만 사람의 입에서 나오는 말은 수백명이라도 죽일 수 있으므로 더욱 무섭다]

범이 범 새끼를 낳고 용이 용 새끼를 낳는다.

[훌륭한 부모가 훌륭한 자식을 낳는다]

사흘 굶은 범이 원님을 알아보랴!

[오래 굶은 사람은 예의고 염치고 없다]

산 호랑이 눈썹을 찾는다.

[돈과 권력이 있으면 무슨 일이든지 할 수 있다]

세 사람만 우겨대면 없는 호랑이도 만들어낼 수 있다.

[여러 사람이 같은 말을 하게 되면 거짓말도 진실로 둔갑한다]

썩은 새끼로 범 잡기

[매우 위험한 행동]

여자는 젊어서는 여우가 되고 늙어서는 호랑이가 된다.

[여자는 젊을 때는 남편의 비유를 잘 맞춰주지만, 늙으면 남편을 다스리려 한다]

오뉴월 손님은 호랑이보다 무섭다.

[먹을 것이 없는 시기에 오는 손님은 매우 난감하다]

용의 수염을 만지고 범의 꼬리를 밟는다.

[매우 위험하고 위태로운 순간]

이빨 빠지고 발톱 없는 호랑이

[당당하던 권세를 잃어버린 사람]

인왕산 모르는 호랑이 있나?

[그 곳에 사는 사람이라면 다 아는 사실이라는 말]

자는 범 코침 주기

[공연히 일을 만들어 화를 사서 당한다]

하룻강아지 범 무서운 줄 모른다.

[무식한 사람은 무서운 것도 모른다]

호랑이가 미친 개 물어간 것 같이 시원하다.

[미운 짓 하던 사람이 없어져서 기분이 좋다]

호랑이 굴에 들어가야 호랑이 새끼를 잡는다.

[문제를 해결하려면 모험을 감수하지 않으면 안 된다]

호랑이 담배피던 시절

[인간이 헤아리기 어려운 아주 오래된 옛날]

호랑이를 보면 무섭고, 호랑이 가죽을 보면 탐난다.

[힘든 일은 하기 싫지만 남들이 애써 이루어 놓은 것은 탐을 낸다]

호랑이 안 잡았다는 늙은이 없다.

[누구나 젊은 시절 이야기는 심하게 과장한다]

호랑이는 죽어서 가죽을 남기고 사람은 죽어서 이름을 남긴다.

[사람은 이름을 남길 수 있도록 살아서 노력해야 한다]

호랑이도 제 말 하면 온다.

[공교롭게도 맞아 떨어지는 때가 있다]

호랑이도 제 새끼 예뻐하면 좋아한다.

[어느 부모나 자기 자식이 잘났다고 칭찬하면 좋아한다]

호랑이를 뒤따라 다니는 여우의 위세(狐假虎威)

[남의 권세를 배경으로 하여 출세한 사람의 위세]

호랑이에게 물려가도 정신만 차리면 산다.

[아무리 어려운 일을 당하더라도 침착하게 대처하면 해결할 수 있다]

- 문화콘텐츠닷컴, 문화원형백과 한국호랑이, 2005, 한국콘텐츠진흥원.

참고문헌

《수교집록》(受敎輯錄)

《용재총화》(慵齋叢話)

《동국세시기》(東國歲時記)

《한국의 호랑이》(국립민속박물관, 1988)

《한호의 미술》(조자용, 삼화출판사, 1974)

《한국동식물도감 7 동물편》(원병휘, 문교부, 1967)

범에게

해선

핍박과 外侵외침에 새겨진
傷痕상흔이 얼룩이 된 무늬들
범아 넌 그리 살아왔구나

서슬 푸른 한을 눈빛에 담아
근접치 못할 기운으로 버티며
겨레의 설움을 한 줌 재로 태우자

은빛 갈기 바람결에 휘날리고
칠흑 같은 밤을 가르며
동해의 새벽을 다시 열어보자

붉은 낙엽을 육중히 딛고 서서
우뢰와 같이 울부짖으며
썩어 문드러진 고목을 깨우자

백두한풍에 맞서 서로 뭉치고
동해의 온기로 다시 하나가 되면
회기하는 뜀박질이 홀연히 꽃필 것이다

얼룩진 금빛 가죽을 벗어버리고
눈물 젖은 발자욱을 갯강에 씻으며
한민족의 태고적 부활을 꿈꾸어보자

핏내음으로 흥진 세월을 가슴에 묻고
범은 우리로 동화되어 태동하고 있다

범아 이제 우직한 꼬리를 치켜 들고
하늘님의 명을 가슴 깊이 새겨보자

울음은 천둥이 되고
눈빛은 번개가 된다

범아 너의 비상은 이제 시작이다
겨레의 핏빛 맹약을 잊지 말자
하나로 범이 되는 오늘에 말이다

詩人 해선(海禪) 스님

- 대구 출생

- 영남고등학교 졸업

- 2012년《문학예술》수필 부문 등단

- 2013년 월간《문학세계》시 부문 등단

- 1987년 무찰 스님을 은사로 출가(비구계 수지 95년)
 – 비담 금산 큰스님을 계사 해곡 대종사 권당

- 1996년 가야산 문수사 창건

- 2001년 성서불교문화대학, 여래선원 개원

- 2002년 와룡산 개산대재 개최

- 2003년 광주 일월산 미술대전 초대작가 개인전,
 대구지하철 참사 100일 위령제 주최,
 대일 갤러리 초대 개인전 안동 예술제 3회 공연,
 SBS, MBC 등 TV 다수 출연

- 2005년 대한불자가수회 대구지부 설립 "붓다의 향기" 주최

- 2008~2009년 TBC 대구방송 "TV 좋은 생각" 2회 출연,
 한국미술공예대전 대구유치위원장, 고문, 심사위원

- 2010년 한국미술공예대전 심사위원, 초대작가로 참가

- 現 국제문화공연교류진흥회 추진위원장, 여래선원장,
 성서불교문화대학장,
 성주 보림사 주지(한국 최초의 장애인을 위한 법당 설립),
 (사)세계문인협회 대구지부 부지부장,
 방송통신대학 경영학과 졸업, 경북대학 대학원 석사과정

Tel: 053-583-8001
e-mail: hysbuda@korea.com
Daum 카페 [연꽃편지] cafe.daum.net/dufotjsdnjs(여래선원)